動漫女角繪製技法攻略

繪製技法攻略

5大細節×900多張圖例，
畫出百變吸睛人物

子守大好、もちうさぎ 監修

王怡山 譯

U0061073

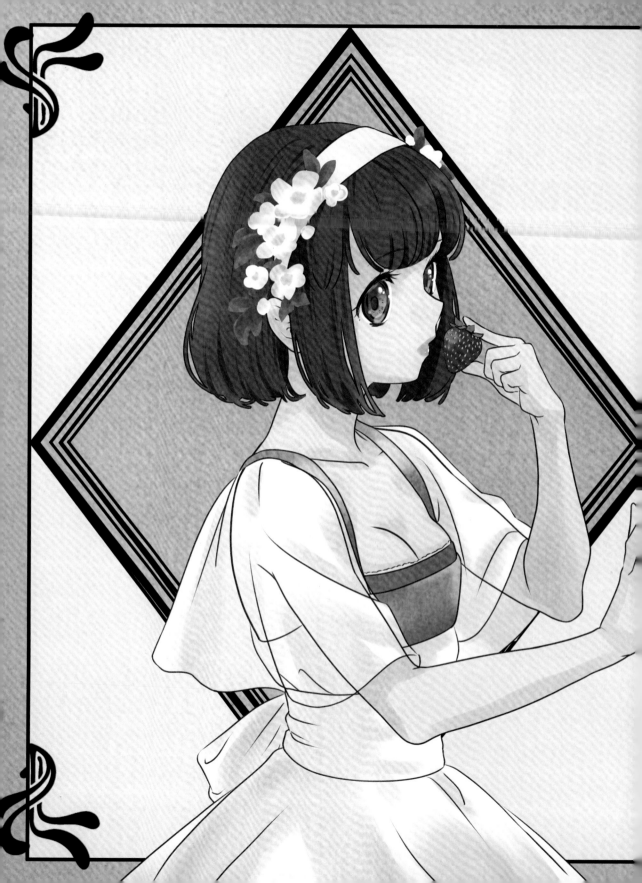

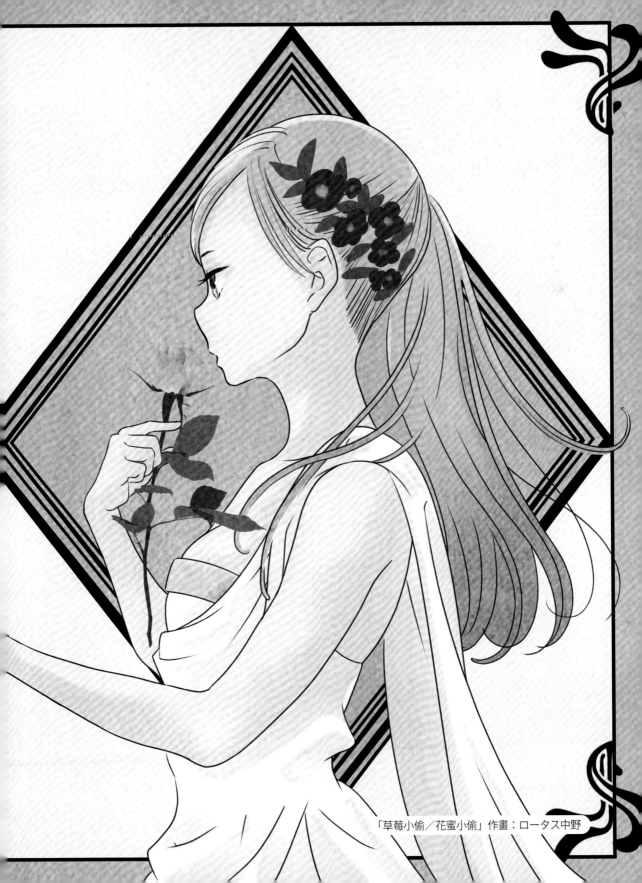

「草苺小偷／花蜜小偷」作畫：ロータス中野

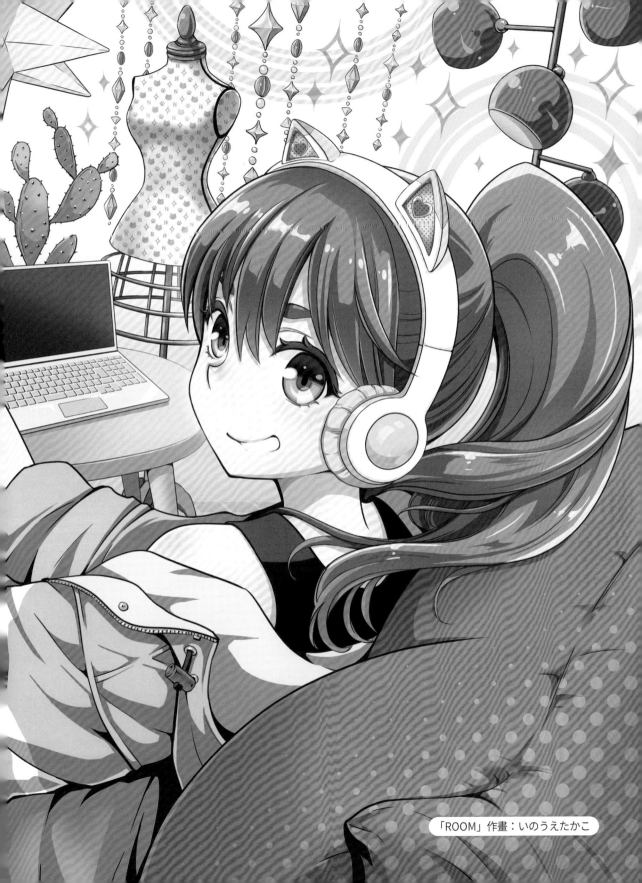

「ROOM」作畫：いのうえたかこ

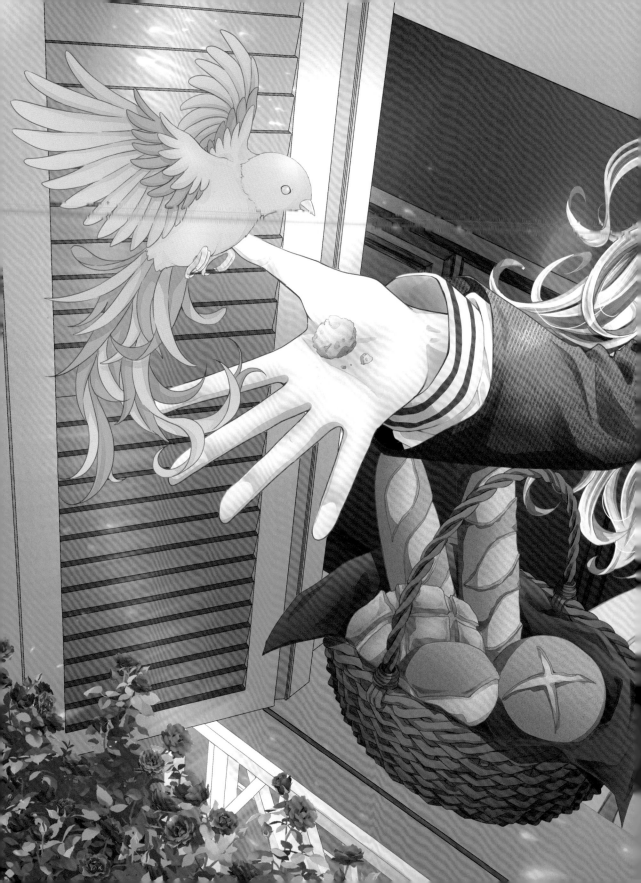

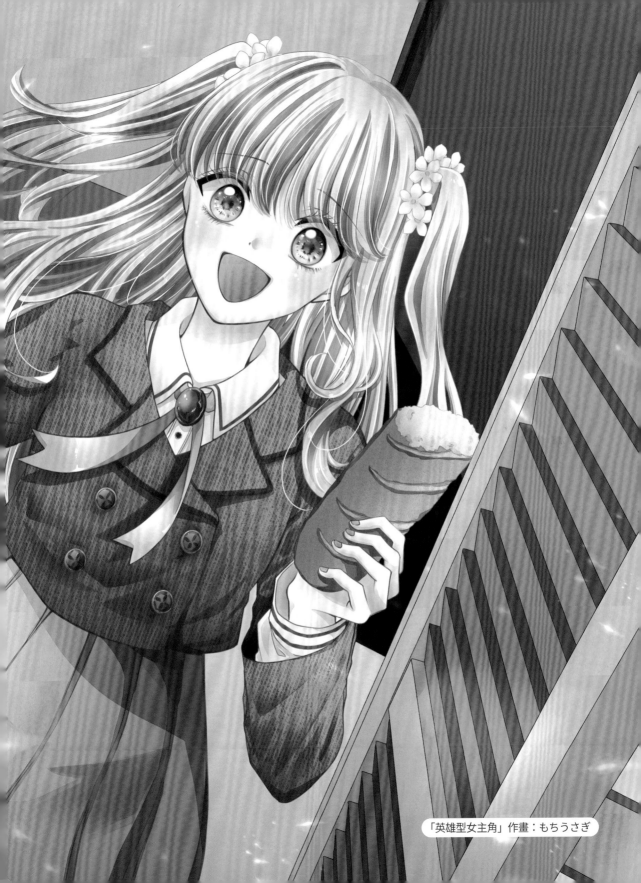

「英雄型女主角」作畫：もちうさぎ

扉頁訪談

針對扉頁的 3 幅插畫，每位插畫家將解說其作品的亮點，
以及描繪少女時特別講究的地方！

Q 請談談這次插畫的主題、發想的契機，
以及您特別講究的地方！

「草莓小偷／花蜜小偷」
ロータス中野

我最近常參觀阿爾豐斯·慕夏（Alfons Maria Mucha）、威廉·莫里斯
（William Morris）等新藝術風格的展覽，所以自然而然地從這裡獲得
了靈感。標題也是來自莫里斯的作品「草莓小偷」。我覺得拿著草莓
的少女很可愛。至於另一個角色，靈感是來自最近常拜訪我家庭院的
綠繡眼。我將兩人畫成成對的構圖，參考慕夏的色調來上色。

「ROOM」いのうえたかこ

我想用朝氣十足的維他命色調來創作插畫。基於這本書的主題，我盡
量將全身的部位都畫進作品裡，並且想像這個角色是什麼樣的個性、
住在什麼樣的房間裡，一步步畫出草稿。因為這次腿部露出的部分比
較多，所以我將服裝畫成運動風，以免給人太過暴露的感覺。

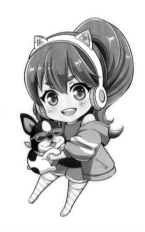

「英雄型女主角」もちうさぎ

我十分喜歡華麗又可愛，而且很有女孩子氣的外型，所以畫出了這個
角色。標題的「英雄」是因為這個角色的性格與外表正好相反，很有
英雄氣概。舉例來說，她會分享麵包，幫助肚子餓的小鳥。她會在男
孩子遭遇危機的時候幫助並保護對方，內心就像英雄一樣帥氣。外表
與內心有反差的女孩是我喜歡的類型。

前言

創作插畫吧！描繪少女角色吧！

少女角色充滿了無限的魅力。

把五官畫成自己喜歡的可愛模樣。
將頭髮畫成柔順的樣子，或是蓬鬆的樣子。
手腳纖細又光滑，優雅地伸展出去。
深入鑽研肢體的曲線之美。
彩妝與服飾都是精挑細選，將角色打扮得漂漂亮亮。

迷人的角色都充滿了繪者的愛。
樂在其中、隨心所欲地畫出每一條線吧！

萬一在描繪的過程中感到猶豫，
請一定要翻開這本書，試著尋找自己喜歡的部位。

來創作插畫吧！來描繪少女角色吧！
只要心裡有這個念頭，就馬上提筆描繪看看。
但願各位的插畫創作都是一段充滿「快樂」的時光。

2023 年 2 月　子守大好　もちうさぎ

CONTENTS

部位圖鑑 1 ／ 臉・髮型

部位圖鑑

1

臉‧髮型

可愛、美麗、
有特色、表情百變……
描繪自己的
珍藏角色吧！

臉 ‧ 何謂比例正確的「臉」?

既然要畫少女,就要畫得「可愛」又「漂亮」!
這個單元會介紹描繪迷人女孩所必須掌握的重點。

基礎畫法

臉的可愛度會依五官的位置而定!

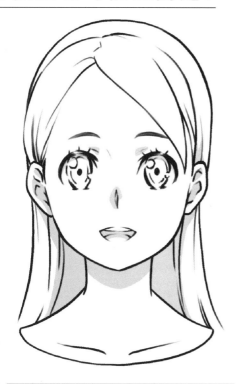

畫出臉部的骨架

臉部的骨架包含代表頭部形狀的圓形,以及通過正中央的十字線。耳朵、眼睛的高度會位在同一條橫線上。鼻子、嘴巴、下巴尖端會位在同一條直線上。

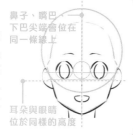

鼻子、嘴巴、下巴尖端會位在同一條線上

耳朵與眼睛位於同樣的高度

1

畫出臉的輪廓與頭部的骨架

用十字線標出臉部的中心線,再用〇畫出頭部的骨架,並加上下巴線條的骨架。這個時候,鼻子會位於十字交叉處略偏下方的位置。

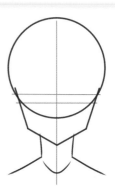

2

決定髮際線與五官的位置

將眼睛畫在十字線的橫線略偏上方的位置,並在眼睛上方描繪眉毛。嘴巴畫在鼻子與下巴的正中央,並決定表情。五官要根據中心線盡量畫得左右對稱。

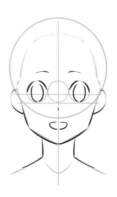

3

描繪細節,然後決定髮型

畫出眼睛內的細節,也加上光點。再畫出鼻子與嘴巴內的細節,使線條更明確。另外也畫出完整的髮型。

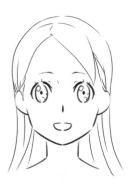

不同方向的臉

描繪不同方向的臉所必須注意的重點。

面向斜前方

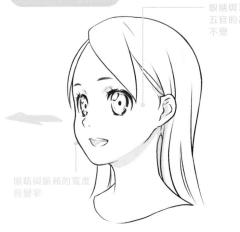

眼睛與耳朵等五官的高度不變

眼睛與臉頰的寬度會變窄

這是面向斜前方的臉。相較於正面的狀態，直的中心線會往右側移動。深處（右側）的眼睛、眉毛與臉頰的面積會變小。不過，由於橫的中心線位置不變，所以眼睛、眉毛、鼻子、嘴巴的高度也不會改變。

面向側面

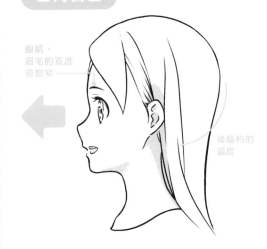

眼睛、眉毛的寬度會變窄

後腦杓的弧度

臉部面向側面。在這個狀態下當然看不見右側的眼睛與眉毛。請記住頭部的骨架及下巴線條的位置。後腦杓要表現出頭骨立體的渾圓形狀。眼睛與眉毛的寬度會比面向正面的時候更窄。

面向上方

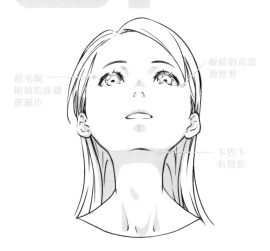

眉毛與眼睛的距離會縮小

眼睛的高度會變窄

下巴下有陰影

請注意描繪脖子與臉部輪廓的銜接處，畫出自然的線條。因為會露出下巴以下的部分，所以用陰影來表現。抬頭看著正上方的時候，下巴的肌肉會被往下拉，所以稍微張開嘴巴會比較自然。

面向下方

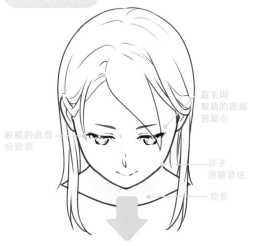

眉毛與眼睛的距離會縮小

眼睛的高度會變窄

脖子會被遮住

陰影

低頭的時候，脖子的線條會被遮住。雖然看不見，但訣竅是留意肩膀到脖子、頭部的銜接處，並加以省略。在臉部下方（鎖骨附近）加上陰影，會比較容易表現低頭的樣子。

仰視的臉

描繪仰視的臉所必須注意的重點。

正面

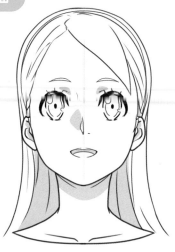

仰視（從下往上看的視角）的臉。相較於面向正面時，中心線的橫線會稍微偏上。因此，臉的下半部會稍微放大，使脖子看起來稍長一點。

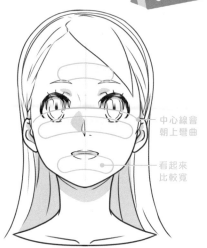

中心線會朝上彎曲

看起來比較寬

中心線的橫線會位在正中央偏上的位置。因為帶有一點角度，所以會彎曲。描繪骨架的時候，必須留意頭部是球狀構造。

從斜前方觀看

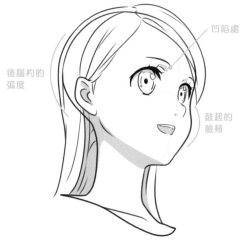

後腦杓的弧度

凹陷處

鼓起的臉頰

深處的五官寬度會變窄。因為是從下往上看的視角，所以要強調鼻孔（根據插畫的畫風，有時可以省略）、凹陷處（眉毛與眼睛的高度差距）、鼓起的臉頰等等。

從斜後方觀看

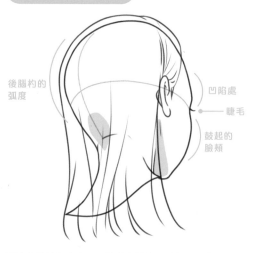

後腦杓的弧度

凹陷處

睫毛

鼓起的臉頰

用輪廓的線條來表現凹陷處與鼓起的臉頰。雖然看不見五官，但可以勉強看見睫毛。畫出睫毛，就能讓觀者自行想像臉部的方向與視線等細節。

俯視的臉

描繪俯視的臉所必須注意的重點。

正面

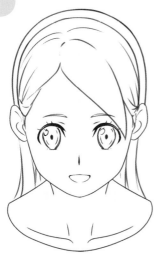

俯視（從上往下看的視角）的臉。相較於面向正面時，中心線的橫線會稍微偏下。因此，頭頂看起來會比較大。

STUDY

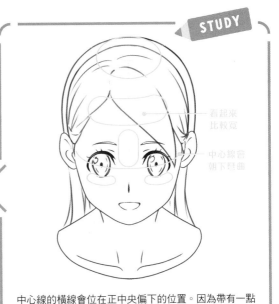

看起來比較寬

中心線會朝下彎曲

中心線的橫線會位在正中央偏下的位置。因為帶有一點角度，所以會彎曲。需要注意的是，耳朵與眼睛的高度是不會改變的。

從斜前方觀看

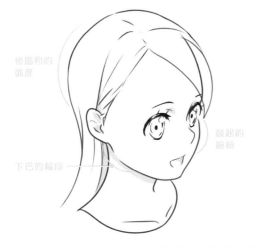

後腦杓的弧度

鼓起的臉頰

下巴的輪廓

深處的五官寬度會變窄。因為是從上往下看的視角，所以要描繪鼓起的臉頰，以及近處的下巴到耳朵的輪廓線。

從斜後方觀看

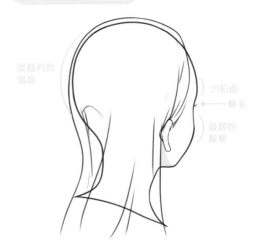

後腦杓的弧度

凹陷處

睫毛

鼓起的臉頰

用輪廓的線條來表現凹陷處與鼓起的臉頰。中心線的橫線會通過眼睛與耳朵，在後腦杓同樣呈現曲線。請留意頭部是球狀構造。雖然幾乎看不見臉部的五官，但描繪出睫毛為佳。

改變五官的位置　對照左上圖的「基礎臉型」，比較一下移動過五官的臉吧。

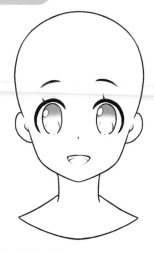

以這張「基礎臉型」為準，維持輪廓、五官的形狀與大小，單獨改變位置看看吧。

稍微拉開眼睛與鼻子的距離

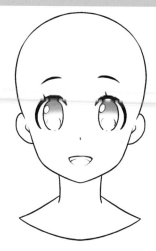

給人臉長的印象，比基礎臉型稍微年長一點。因為小孩子的臉會比大人更圓，所以刻意將臉畫得較長，就可以表現出年齡差距，或是精神年齡較高的形象。

稍微拉開眼睛之間的距離

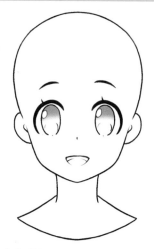

給人的印象與基礎臉型有些差別。塑造角色的時候，可以活用這種手法。相反地，如果明明是要畫同一個人物，眼睛之間的距離卻有些差異，就會改變角色給人的印象。請注意不要一不小心就畫成不同的角色了。

五官聚集在中央

不只是眼睛，連鼻子的位置都改變了，所以與基礎臉型有很大的差異。什麼臉型的角色最可愛，完全取決於作者的喜好。大家可以摸索最適合自己畫風的五官比例。

改變輪廓

對照 P18 左上圖的「基礎臉型」，比較一下改變輪廓線的臉吧。

長臉

下巴的線條很俐落，不會太瘦或太胖，輪廓線正好適合15歲到25歲之間的女主角。另外，這個版本的輪廓線比P18的「基礎臉型」還要偏瘦一點。

圓臉

一下子增添了不少稚氣。這種輪廓線適合不到10歲～10歲出頭的角色。描繪超過15歲的角色時，這種輪廓線也可以有效表現出孩子氣的形象。

方臉

設計寫實風的角色時，這種輪廓線可以讓角色顯得很有個性。如果是比較偏漫畫風的角色設計，這種畫法也能自然地區分不同的角色。

膨臉（腮幫子偏鼓）

描繪比較有肉的角色時會刻意使用的輪廓線。將臉頰畫得特別鼓，或是不那麼鼓，可以凸顯出角色的特質。柔嫩的臉頰會給人溫柔的印象。

眼睛·眉毛

凸顯個性的「眼睛·眉毛」!

描繪角色的時候,通常會思考要畫成什麼樣的個性。
對眼睛與眉毛的形狀下工夫,就能巧妙地表現角色的特質。

基礎畫法

角色的特質要用
眼睛與眉毛來表現!

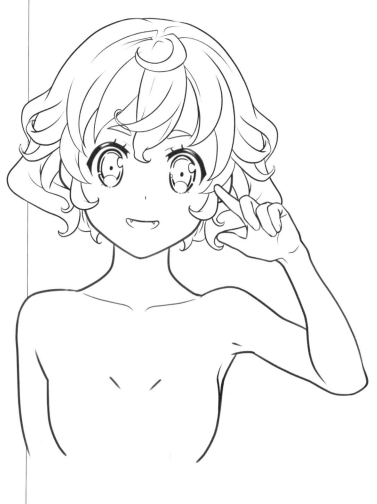

1 畫出眼球與眉毛的比例

簡單抓出眼睛與眉毛的比例。眼睛與眉毛的距離是決定角色長相的重要元素,所以請摸索出最適當的距離。

2 為眼球畫上眼線與黑眼珠

在眼球的上緣與下緣描繪出眼線。眼線的粗細會影響到角色的形象。描繪的過程中也要調整黑眼珠的大小與眉毛的粗細。

眼線

黑眼珠　眼線

3 加上瞳孔與光點等細節

在黑眼珠的中央描繪瞳孔,並在黑眼珠內加上幾個光點。眼尾的眼線翹起,構成有點鳳眼的造型。另外也畫上雙眼皮與睫毛。

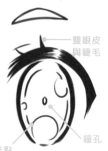

雙眼皮與睫毛

光點　瞳孔

改變視線

只改變視線時,眼睛的動態差異。

看著正面　　　　看著上方　　　　看著下方　　　　看向側面　　　　閉上眼睛

眼睛(上方)

眼尾的
線條
(中心線)

眼睛(下方)

看著正面的時候,瞳孔會位在中心線上。以這個瞳孔位置為基礎,要改變視線時只要改變瞳孔的位置,就能表現不同的視線方向。

瞳孔的位置會高於中心線。因為眼球會朝上轉動,所以黑眼珠的位置會往上移,使中心線的下方露出較多的眼白。

瞳孔的位置會低於中心線。只轉動眼球往下看的時候,上眼瞼通常會稍微閉起來。保持上眼瞼完全睜開的狀態會顯得很不自然,請注意。

因為看向側面(眼尾的方向),所以黑眼珠會朝眼尾移動。眼頭的那一側會相對露出較多眼白。瞳孔的高度與看著正面時相同,位在中心線上。

閉上眼睛時,眼尾的位置也不會改變。雖然被眼瞼遮住了,但請別忘記,眼球的位置與睜開眼睛時是一樣的。

TIPS　面向側面時的眼睛

描繪面向側面時的眼睛,有以下幾點需要注意。
比起描繪正面的臉,更需要留意眼球的球狀構造。

睫毛的
方向

帶有弧度

因為眼球是球體,所以從側面望過去,眼球的線條會呈現圓弧狀。另外也要注意睫毛朝正前方翹起的模樣。

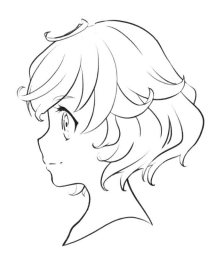

這是面向側面時的臉。眼睛的寬度看起來很窄。請確認瞳孔的位置、眼尾的位置、耳朵的位置是否位於臉的中心線上。

眼睛的部位圖鑑 ❶

圓潤的眼睛

正統派，很適合女主角的眼形。眼睛上下高度很高的大眼睛。畫上許多光點可以給人閃閃發亮的印象。

美女型眼睛

眼線又深又濃，眼睫毛很多的美女型眼睛。雙眼皮很明顯、黑眼珠偏大也是這種眼形的特徵。因為眼睛的形狀並不圓，所以給人一種「漂亮」而非「可愛」的印象。

冷酷型眼睛

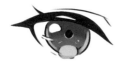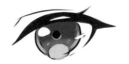

眼睛的高度較窄，而且瞳孔偏小，所以給人一種冷酷的印象。強調眼線的畫法可以維持女人味。

單眼皮

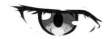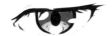

稍微閉上眼瞼會給人一種神祕的印象。為半閉的眼睛畫上睫毛，就能增添妖豔的氣息。想要強調角色性格的時候很適合的眼形。

大眼睛

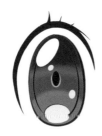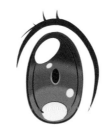

刻意放大的眼睛。適合活潑的角色、天然呆的角色、小孩子或孩子氣的角色。

瞇瞇眼

半閉的瞇瞇眼。適合比較乖巧，或是有點陰沉的角色。將黑眼珠放大，並且畫上光點，就能在眼睛上表現出女人味。

垂眼

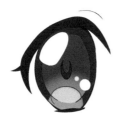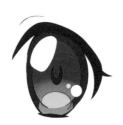

眼線朝眼尾大幅下垂。適合搭配溫柔、乖巧、內向等性格的角色。

鳳眼

眼線朝眼尾大幅上揚。在眼尾處畫出一根高高翹起的睫毛，會更令人印象深刻。非常適合強勢、傲嬌等類型的角色。

性感型眼睛

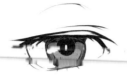 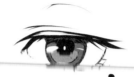

放鬆又慵懶，眼睛也自然下垂。眼尾的淚痣是性感的代名詞。

貓眼

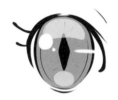 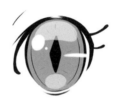

瞳孔像線一樣細長的貓眼。眼尾上揚也是這種眼形的特徵。這個範例畫上了纖長的睫毛，進一步強調了鳳眼的特色。

少女漫畫風的眼睛

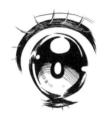 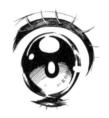

雖然不能一概而論，但這是較為普遍常見的少女漫畫風眼睛。主角基本上都是「少女」，所以要畫出圓潤又可愛的大眼睛。

少年漫畫風的眼睛

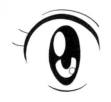 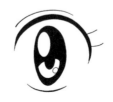

雖然會依漫畫的內容或角色而異，但相較於少女漫畫風的眼睛，少年漫畫風的眼睛通常是由比較簡單的線條構成。眼睛的大小與眼線的粗細會比少女漫畫風的眼睛更低調。

青年漫畫風的眼睛

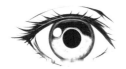 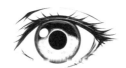

畫風通常比少女漫畫風或少年漫畫風更寫實。眼睛的形狀也更接近真人素描。這個範例是成人女性的眼睛。

萌系畫風的眼睛

雖然是由簡單的線條構成，但細節比少年漫畫風的眼睛更多。眼線又粗又濃。黑眼珠也又大又圓，給人可愛的印象。

TIPS 改變睫毛的分量吧

觀察不同的睫毛分量會如何改變角色給人的印象。

樸素

偏少

有神

普通

華麗

偏多

眉毛的部位圖鑑

簡單的眉毛

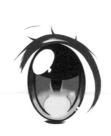

利用單純的線條來表現的眉毛。眉毛給人的印象不強，可以強調眼睛，表現可愛的氣質。

有點寬度的眉毛

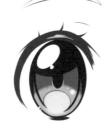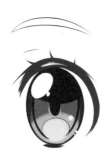

不只是一條線的眉毛。眉毛給人的印象會比「簡單的眉毛」更強一點。相對地，觀者的視線會集中到眼睛與眉毛上，所以令人印象深刻。

有眉峰的眉毛

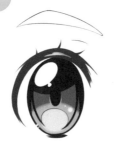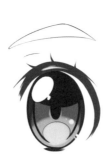

畫出眉峰可以表現角色的強烈意志或正氣凜然。

平行眉

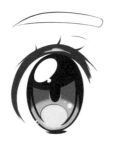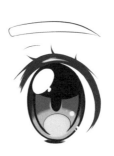

眉尾不下垂，筆直延伸成平行線。非常適合搭配冷靜沉著的角色。

八字眉

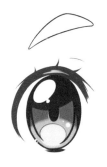 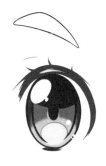

與垂眼相同，非常適合搭配溫柔、乖巧、內向等性格的角色。

短眉毛

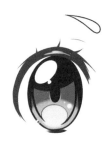 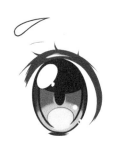

淘氣型。可以表現強勢或活潑性格的眉毛。另外也能表現卸完妝之後的素顏感。

帶有毛流的眉毛

 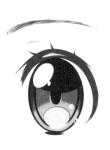

畫出許多線條就能表現毛流感。根據線條的強弱，可以營造剛強或是柔美的感覺。

圓點眉

 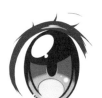 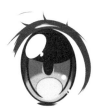

（包含平安時代要素的）特殊角色。對眉毛下工夫，就能畫出具有獨特性格的角色。

鼻子

「鼻子」要怎麼畫？

雖然看似簡單，「鼻子」卻是能表現繪者特色的部位。
了解各種「鼻子」的表現方式是不會吃虧的。

基礎畫法

鼻子的畫法各式各樣。
找出自己最喜歡的鼻子吧！

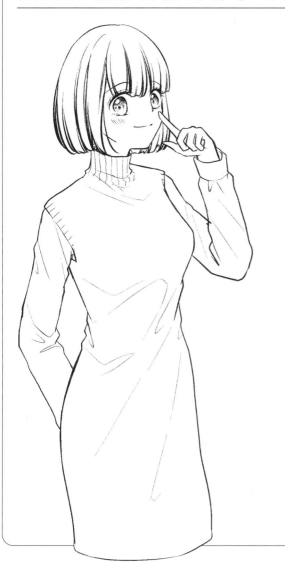

1 確認沒有鼻子的狀態

首先要確認尚未描繪鼻子的狀態。根據插畫的畫風與自己的喜好，將這個狀態視為成品也是OK的。

2 畫出三角錐形的骨架

這裡會以三角錐的形狀來描繪骨架。大致抓出鼻子的形狀，以免鼻梁或鼻孔的方向歪掉。

3 決定鼻子的線條並描繪細節

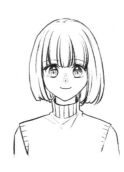

決定鼻子的線條。這裡描繪的細節包括鼻梁與鼻頭的線條。根據骨架，畫上線條。

大致抓出鼻子的比例

不論畫得多小,鼻子本來都是具有骨骼的部位。為了避免比例出錯,試著描繪骨架吧。

CHECK!

用三角錐來定位吧!

寫實的鼻子

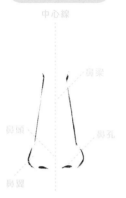

中心線

鼻梁

鼻頭

鼻孔

鼻翼

寫實風的鼻子素描。

鼻子的骨架

中心線

鼻頭

鼻翼的位置

用三角錐描繪骨架。

簡化的鼻子

鼻梁

鼻頭

鼻頭的陰影

在三角錐之中畫上鼻梁與鼻頭(畫面的左側)的線條。

TIPS **側臉的鼻子**

從側面觀察鼻子吧。
鼻子的高度不同,側臉給人的印象也會不同。

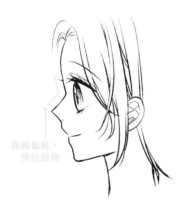

曲線偏長,接近銳角

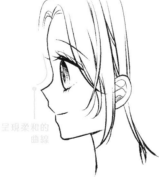

呈現柔和的曲線

表現鼻子高度的曲線很短

高

大多用於表現歐美人種的角色。鼻梁與鼻頭有一定的高度。

普通

不高也不低,以角色而言很普遍的高度。

低

鼻梁與鼻頭都很低。從正面看過去的鼻子可以畫得偏小。亞洲人或小孩子大多屬於這種側臉。

鼻子的部位圖鑑

右側面

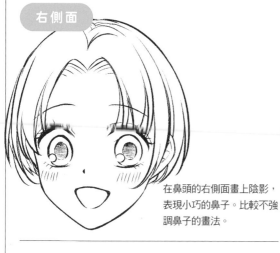

在鼻頭的右側面畫上陰影，表現小巧的鼻子。比較不強調鼻子的畫法。

左側面

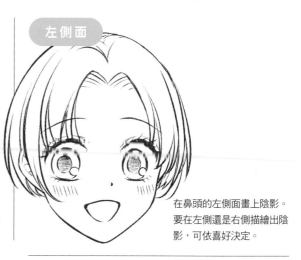

在鼻頭的左側面畫上陰影。要在左側還是右側描繪出陰影，可依喜好決定。

鼻孔：右

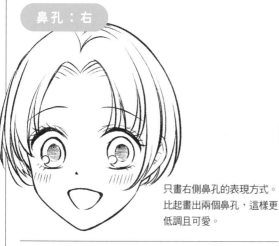

只畫右側鼻孔的表現方式。比起畫出兩個鼻孔，這樣更低調且可愛。

鼻孔：左

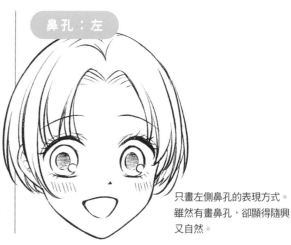

只畫左側鼻孔的表現方式。雖然有畫鼻孔，卻顯得隨興又自然。

用線條表現鼻頭

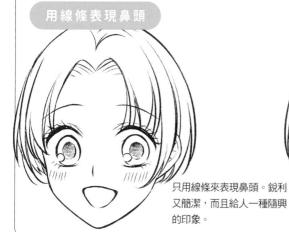

只用線條來表現鼻頭。銳利又簡潔，而且給人一種隨興的印象。

用線條表現鼻頭（有三角陰影）

用線條表現鼻頭，並加上清晰的三角陰影。三角形的深邃陰影給人銳利的印象。

鼻頭

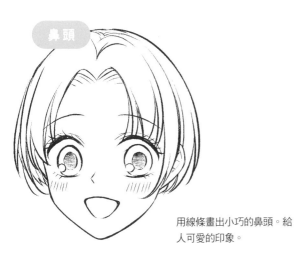

用線條畫出小巧的鼻頭。給人可愛的印象。

只畫鼻頭（點）

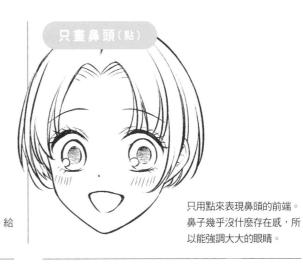

只用點來表現鼻頭的前端。鼻子幾乎沒什麼存在感，所以能強調大大的眼睛。

鼻孔

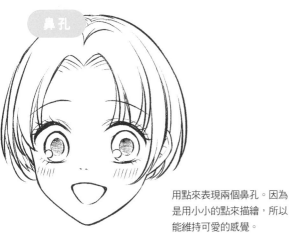

用點來表現兩個鼻孔。因為是用小小的點來描繪，所以能維持可愛的感覺。

用線條表現鼻頭（有淡淡的陰影）

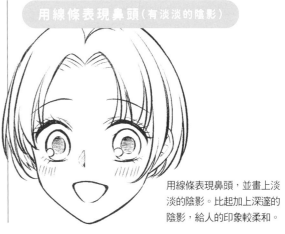

用線條表現鼻頭，並畫上淡淡的陰影。比起加上深邃的陰影，給人的印象較柔和。

偏寫實風（鼻頭）

將鼻頭畫得仔細一點。將鼻孔畫得小一點，而且不畫鼻翼，是將臉畫得可愛的重點之一。

偏寫實風（有鼻頭與陰影）

仔細描繪鼻頭。不使用線條來表現，而是畫上鼻頭到鼻梁的陰影，表現鼻子的形狀。

嘴巴

描繪情感豐富的「嘴巴」

「嘴巴」是大幅影響表情的重要部位。
其中也包含表現角色特質的畫法。

基礎重弘

好深奧！光是張嘴的動作
就能讓角色的表情截然不同

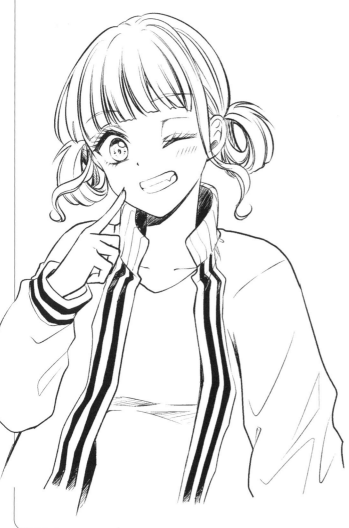

1

描繪臉部的骨架

描繪臉部的骨架。也要加上中心線，避免嘴巴的位置歪掉。

2

畫上五官

加上眼睛、鼻子、嘴巴等臉部五官。嘴巴則位於鼻子與下巴尖端的正中央。

3

畫上牙齒

因為這是露齒而笑的表情，所以要畫出牙齒。在靠近嘴角處畫上虎牙的話，可以表現俏皮或活潑的氣質。

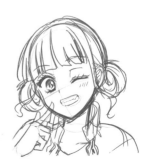

寫實與簡化

試著觀察寫實的嘴巴與簡化的嘴巴有什麼不同吧。請參考範例,看看自己喜歡哪一種嘴巴。

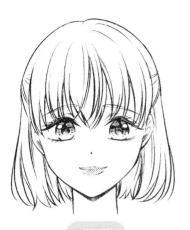

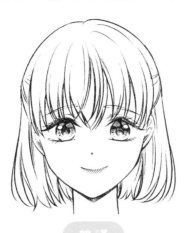

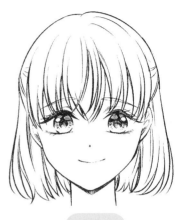

寫實

畫出了嘴唇。嘴巴通常不會畫得太寫實,嘴巴畫得很寫實的角色就相對具有獨特的個性。

普通

畫出嘴巴的線條與下唇的線條。除非是寫實風的角色,否則大多會省略上唇。

簡化

只畫出嘴巴的線條,省略了嘴唇。用較深的筆觸描繪嘴角,就能加強嘴巴給人的印象。

STUDY

嘴巴的構造

請觀察嘴巴的構造。要簡化到什麼程度是依繪者而定,請將以下的資訊當作簡化嘴巴時的參考。

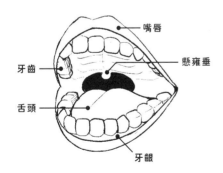

嘴唇

懸雍垂

牙齒

舌頭

牙齦

懸雍垂或
臉頰深處的陰影
也經常被省略

將牙齒描繪成
類似護齒套的
相連形狀

寫實的嘴巴構造

仔細描繪了每一顆牙齒。牙齦也稍微露了出來。

簡化的嘴巴構造

牙齒只保留相連的形狀。懸雍垂有時候會刻意畫出來,例如張大嘴巴的搞笑畫面。

嘴巴的部位圖鑑 ❶

微笑

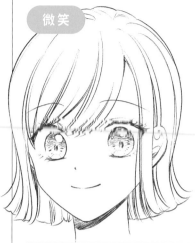

微微一笑的嘴巴。只用線條描繪，中央的筆觸會稍微輕一點。

用力微笑

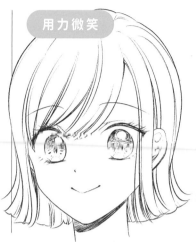

線條的角度稍微銳利一點。嘴角用力上揚的模樣。

唇蜜

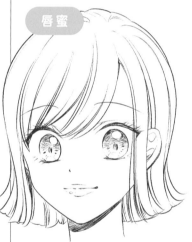

強調上下唇的畫法。下唇因為塗上唇蜜的關係，畫上了光點。

貓嘴

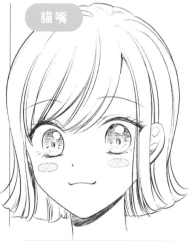

嘴巴像貓一樣，漫畫風的表現方式。適合用在詼諧的場面。

錯愕

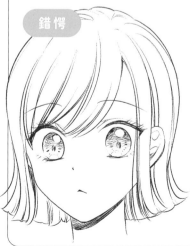

稍微畫出一點嘴巴的縫隙。描繪憤怒或不滿的表情時，這種嘴形與眼睛和眉毛比較好搭配。

吐舌

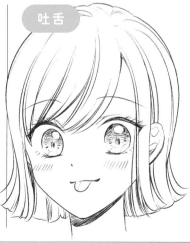

吐出舌頭，帶點頑皮的表情。稍微露出一點點舌頭的樣子十分可愛。

張開嘴巴 ❶

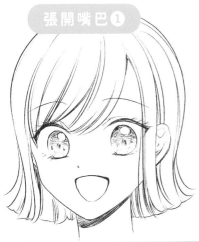

形狀十分簡單的張嘴方式。將嘴巴上緣的兩端稍微加粗，可以增添變化。

張開嘴巴 ❷

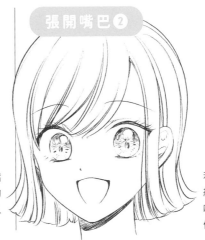

利用曲線描繪嘴巴上緣，使表情更豐富。嘴巴下緣刻意不用線條相連。

張開嘴巴（舌頭）

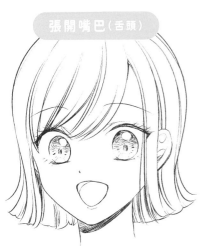

嘴巴裡看得見舌頭的形狀。也畫出下唇，就會變成擦了口紅般的成熟形象。

張開嘴巴（牙齒）

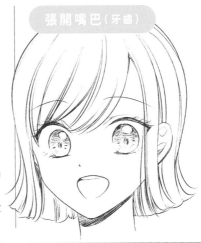

張開嘴巴的時候露出門牙。雖然現實中看不到，但畫成插畫就有種淘氣的可愛感。

噗？

有點驚訝時的張嘴方式。露出舌頭或是牙齒，使嘴巴變得比較顯眼。

哇哇哇！

慌張時大幅張開的嘴巴。嘴巴張成「哇」的形狀，上半部則用波浪線來表現慌張的情緒。

嘴巴的部位圖鑑 ②

露齒笑

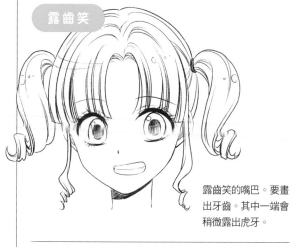

露齒笑的嘴巴。要畫出牙齒。其中一端會稍微露出虎牙。

咬牙

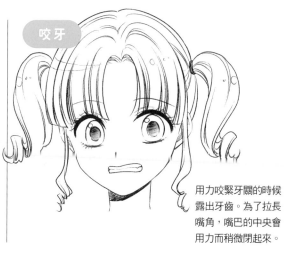

用力咬緊牙關的時候露出牙齒。為了拉長嘴角，嘴巴的中央會用力而稍微閉起來。

稍微張嘴

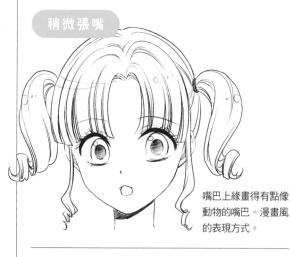

嘴巴上緣畫得有點像動物的嘴巴。漫畫風的表現方式。

得意

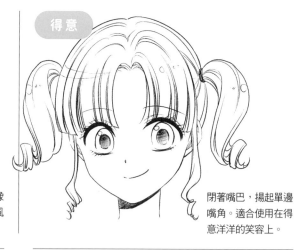

閉著嘴巴，揚起單邊嘴角。適合使用在得意洋洋的笑容上。

下意識地張嘴

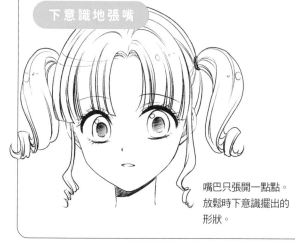

嘴巴只張開一點點。放鬆時下意識擺出的形狀。

抿嘴

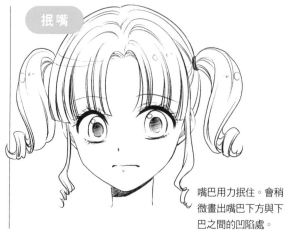

嘴巴用力抿住。會稍微畫出嘴巴下方與下巴之間的凹陷處。

微笑（牙齒與舌頭）

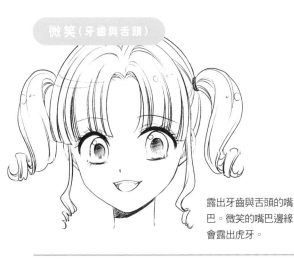

露出牙齒與舌頭的嘴巴。微笑的嘴巴邊緣會露出虎牙。

咀嚼

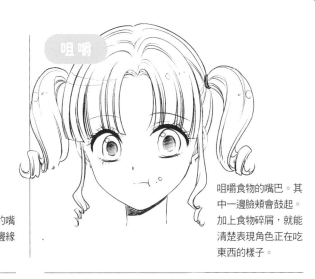

咀嚼食物的嘴巴。其中一邊臉頰會鼓起。加上食物碎屑，就能清楚表現角色正在吃東西的樣子。

微笑（有上色）

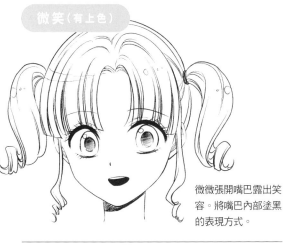

微微張開嘴巴露出笑容。將嘴巴內部塗黑的表現方式。

吹口哨

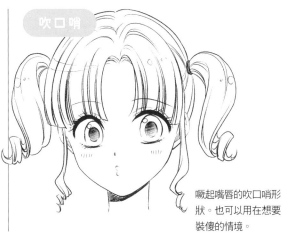

嘟起嘴唇的吹口哨形狀。也可以用在想要裝傻的情境。

糟糕！

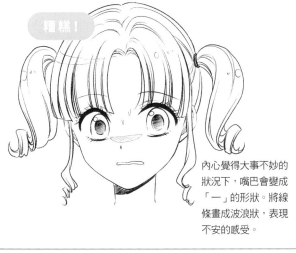

內心覺得大事不妙的狀況下，嘴巴會變成「一」的形狀。將線條畫成波浪狀，表現不安的感受。

看起來好好吃～

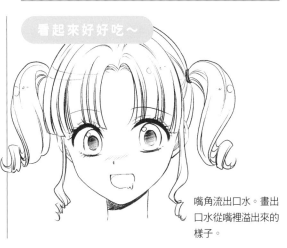

嘴角流出口水。畫出口水從嘴裡溢出來的樣子。

各種角度的嘴巴

改變臉的方向時，嘴巴形狀的變化。

從側面・斜後方觀看

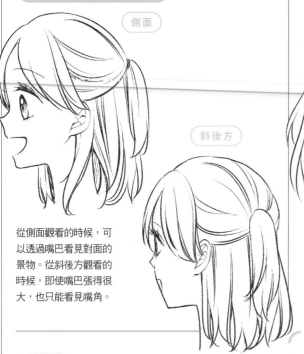

側面

斜後方

從側面觀看的時候，可以透過嘴巴看見對面的景物。從斜後方觀看的時候，即使嘴巴張得很大，也只能看見嘴角。

仰視

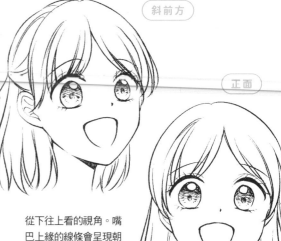

斜前方

正面

從下往上看的視角。嘴巴上緣的線條會呈現朝上的弧度。從斜前方觀看的時候，形狀不會是左右對稱。

俯視

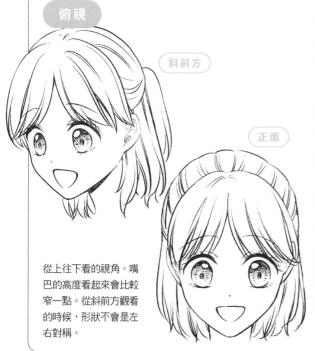

斜前方

正面

從上往下看的視角。嘴巴的高度看起來會比較窄一點。從斜前方觀看的時候，形狀不會是左右對稱。

TIPS　側臉美女的標準!?

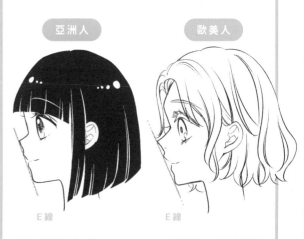

亞洲人

歐美人

E 線

E 線

有一種稱為「E線（Esthetic Line）」的線條可以用來當作側臉美女的標準。在側臉的角度下，從鼻頭拉出一條延伸到下巴的直線，上下唇位於這條線以內就是一種美的比例。許多歐美人的鼻子挺，而且下巴很凸出，所以嘴唇會位於較偏內側的位置。

發出母音時的嘴巴形狀

發出五種母音時,嘴巴形狀的變化。

「a」

發出「a」音的嘴巴。以自然的大小呈現圓形。

「i」

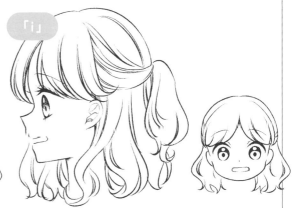

發出「i」音的嘴巴。嘴巴的兩端會往側面拉長。

「u」

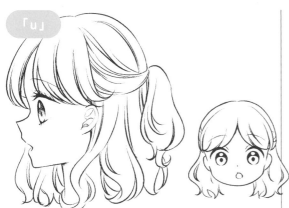

發出「u」音的嘴巴。嘴唇會以稍微噘起的形狀往前凸。

「e」

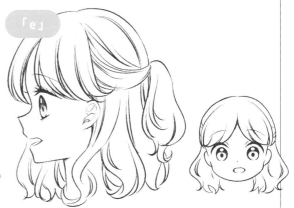

發出「e」音的嘴巴。上下張開的幅度稍微比「i」音更大。

「o」

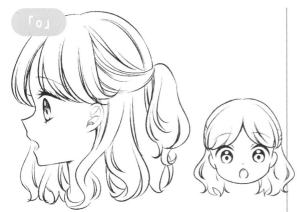

發出「o」音的嘴巴。嘴巴會變成比「a」音更長的橢圓形。

嘟嘴

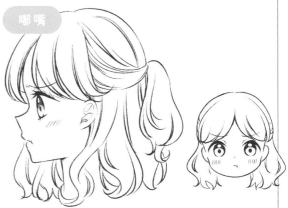

生氣地嘟嘴。在臉頰處畫上圓形的皺褶。

耳朵

拿出自信來描繪「耳朵」

「耳朵」好像是很快就能畫好的部位,但其實有著複雜的構造,在某些角度下就不知道該怎麼畫了……。重新仔細地觀察一番吧。

基礎畫法

看似複雜卻單純……
看似單純卻複雜……
這就是耳朵

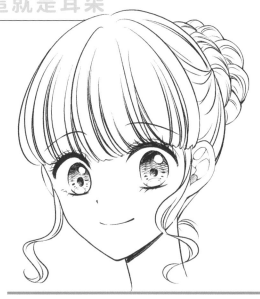

1 決定大小,畫出輪廓線

首先要畫出耳朵的輪廓線,決定大小與位置。耳垂部分經常刻意不畫出來。

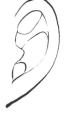

2 描繪耳朵內的細節

增加耳朵內的線條。先從外側的線條開始畫,然後再繼續補足內側的線條。

3 調整線條,完成

調整線條後就完成了。這裡在內側的耳孔加上了淡淡的陰影。陰影可依個人喜好,畫或不畫都OK。

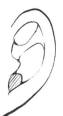

STUDY

耳朵的構造

讓我們觀察一下耳朵的構造吧!雖然耳朵在大多數情況下都會簡化,但還是藉著這個機會了解大致的構造吧。

寫實的耳朵構造

連耳屏深處的耳孔陰影都仔細描繪。

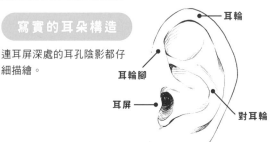

耳輪
耳輪腳
耳屏
耳垂
對耳輪

簡化的耳朵構造

不描繪細緻的陰影,只用簡單的線條來表現。

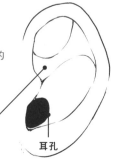

形狀就像橫躺的 X
耳孔

各種角度的耳朵

從各種角度觀看的耳朵是什麼樣子呢？
試著了解耳朵的立體形狀吧。

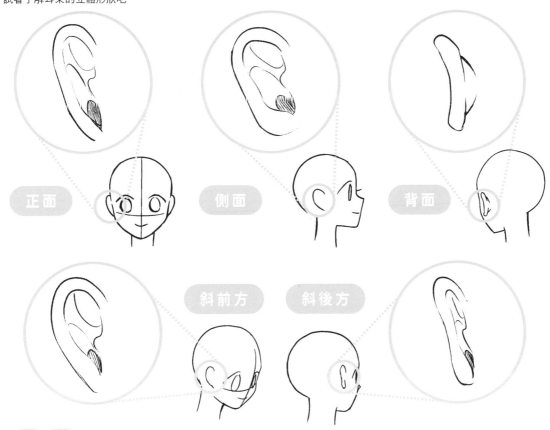

正面

側面

背面

斜前方

斜後方

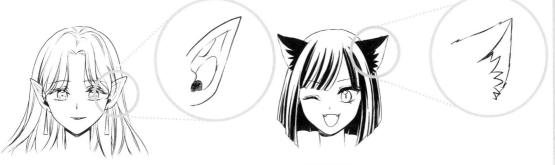

TIPS **各種類型的耳朵** 也試著了解人類以外的角色有什麼樣的耳朵吧。

精靈　精靈的特徵是有著尖尖的耳朵。
耳朵的位置與人類相同。

貓耳　長在頭頂上的貓耳。耳朵根部的
絨毛很可愛。

表情

描繪傳達感情的「表情」

描繪情感豐富的角色，最需要的就是表情。
掌握眉毛與嘴巴的形狀，就能更容易地傳達表情。

觀察基礎表情

**眼睛就像嘴巴一樣會說話。
「眉毛」與「嘴巴」的形狀也很重要！**

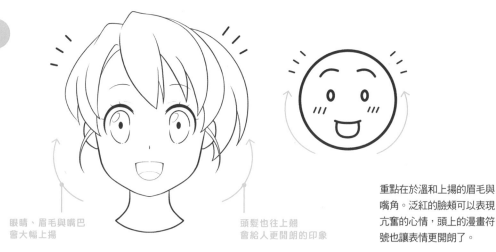

笑容

眼睛、眉毛與嘴巴
會大幅上揚

頭髮也往上翹
會給人更開朗的印象

重點在於溫和上揚的眉毛與嘴角。泛紅的臉頰可以表現亢奮的心情，頭上的漫畫符號也讓表情更開朗了。

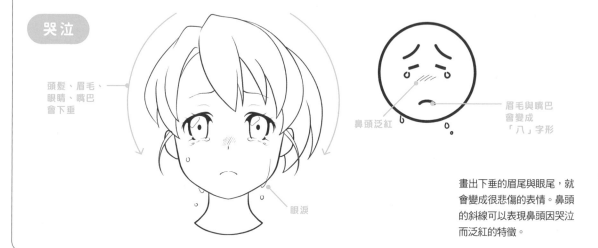

哭泣

頭髮、眉毛、
眼睛、嘴巴
會下垂

鼻頭泛紅

眉毛與嘴巴
會變成
「八」字形

眼淚

畫出下垂的眉尾與眼尾，就會變成很悲傷的表情。鼻頭的斜線可以表現鼻頭因哭泣而泛紅的特徵。

憤怒

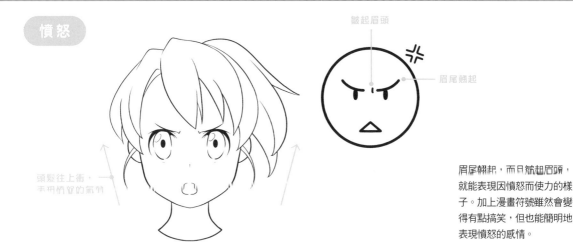

皺起眉頭

眉尾翹起

頭髮往上衝，
表現情緒的氣勢

眉尾翹起，而且皺起眉頭，
就能表現因憤怒而使力的樣
子。加上漫畫符號雖然會變
得有點搞笑，但也能簡明地
表現憤怒的感情。

驚訝

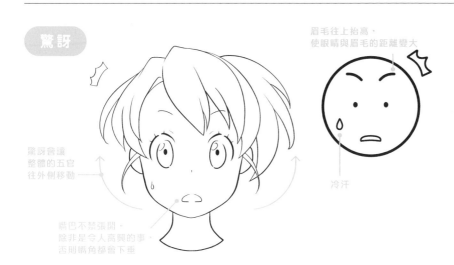

眉毛往上抬高，
使眼睛與眉毛的距離變大

冷汗

驚訝會讓
整體的五官
往外側移動

嘴巴不禁張開，
除非是令人高興的事，
否則嘴角都會下垂

眉毛往上抬，眼睛睜大。五
官會往外側移動。畫上因為
出乎意料而流的冷汗，或是
嚇一跳時會出現的漫畫符號
則更佳。

疑惑

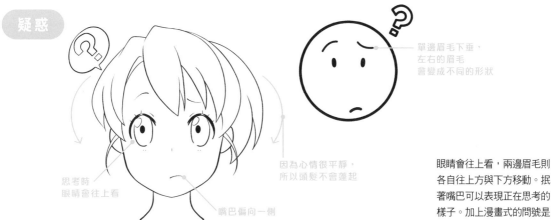

單邊眉毛下垂，
左右的眉毛
會變成不同的形狀

因為心情很平靜，
所以頭髮不會蓬起

思考時
眼睛會往上看

嘴巴偏向一側

眼睛會往上看，兩邊眉毛則
各自往上方與下方移動。抿
著嘴巴可以表現正在思考的
樣子。加上漫畫式的問號是
很經典的畫法。

「跟你說喔」

跟你說喔……

因心跳加速而使臉頰泛紅。

微笑

嗯？

稍微歪頭，抿嘴微微一笑。

拋媚眼

閃亮～

拋個媚眼。眼睛看著鏡頭。

忍住笑意

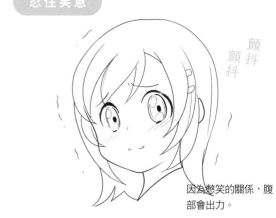

顫抖顫抖顫抖

因為憋笑的關係，腹部會出力。

噗哧一笑

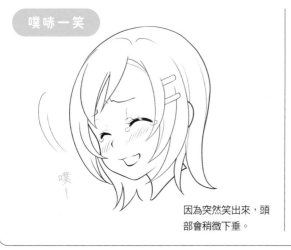

噗！

因為突然笑出來，頭部會稍微下垂。

大笑

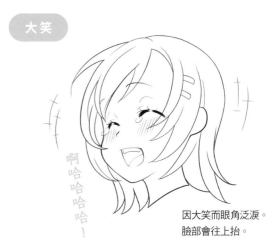

啊哈哈哈哈哈！

因大笑而眼角泛淚。臉部會往上抬。

不爽

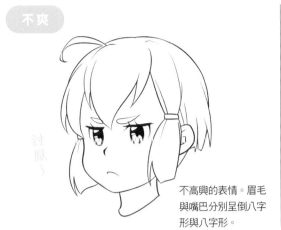

討厭～

不高興的表情。眉毛
與嘴巴分別呈倒八字
形與八字形。

生悶氣

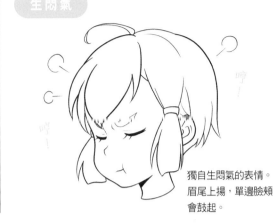

哼！

哼！

獨自生悶氣的表情。
眉尾上揚，單邊臉頰
會鼓起。

因害羞而生氣

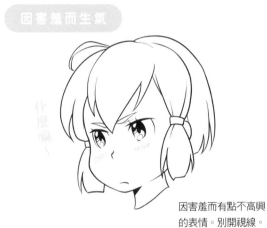

什麼嘛～

因害羞而有點不高興
的表情。別開視線。

驚！

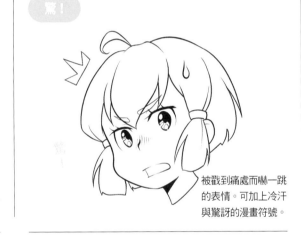

驚！

被戳到痛處而嚇一跳
的表情。可加上冷汗
與驚訝的漫畫符號。

焦慮

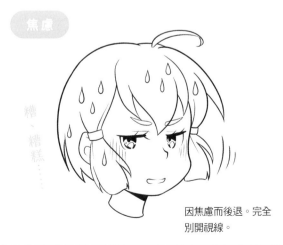

糟、糟糕……

因焦慮而後退。完全
別開視線。

慌張

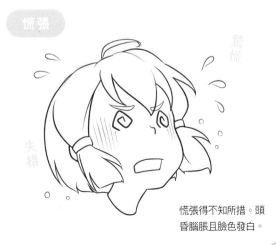

驚慌

失措

慌張得不知所措。頭
昏腦脹且臉色發白。

沮喪

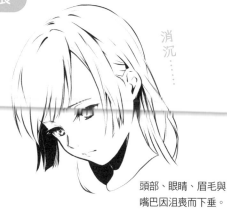

消沉……

頭部、眼睛、眉毛與
嘴巴因沮喪而下垂。

強忍眼淚

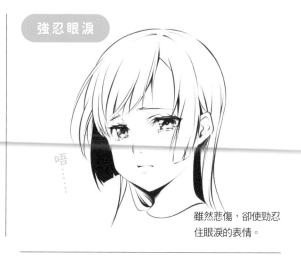

唔……

雖然悲傷，卻使勁忍
住眼淚的表情。

落淚

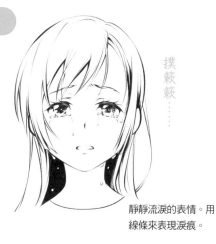

撲簌簌……

靜靜流淚的表情。用
線條來表現淚痕。

大哭

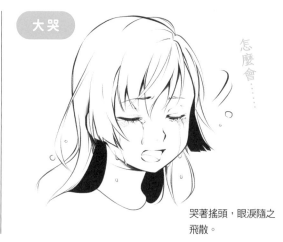

怎麼會……

哭著搖頭，眼淚隨之
飛散。

喜極而泣

謝謝你……

雖然流著眼淚，卻是
高興的表情。

因憤怒而哭泣

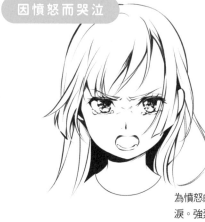

原諒你！
我絕對不會

為憤怒的表情畫上眼
淚。強烈的憤怒。

臉色發白

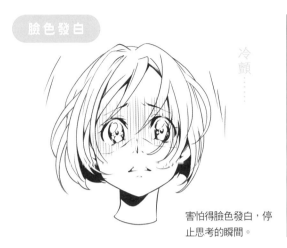

冷顫……

害怕得臉色發白，停止思考的瞬間。

悲傷與錯愕

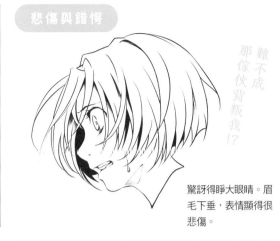

難不成那傢伙背叛我!?

驚訝得睜大眼睛。眉毛下垂，表情顯得很悲傷。

恐懼

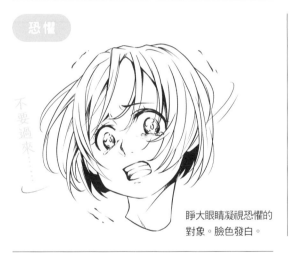

不要過來……

睜大眼睛凝視恐懼的對象。臉色發白。

哀求

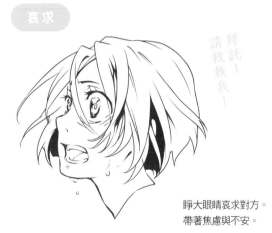

拜託！請救救我！

睜大眼睛哀求對方。帶著焦慮與不安。

絕望

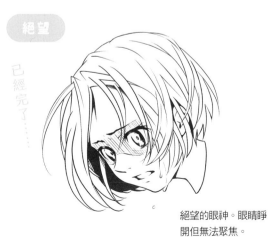

已經完了……

絕望的眼神。眼睛睜開但無法聚焦。

發狂

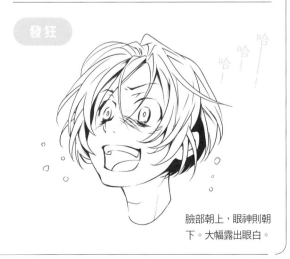

哈！哈！哈！

臉部朝上，眼神則朝下。大幅露出眼白。

疑惑

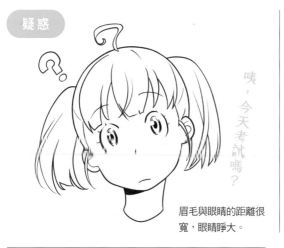

咦，今天考試嗎？

眉毛與眼睛的距離很寬，眼睛睜大。

咦，真假？

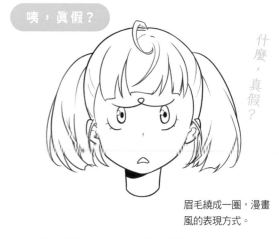

什麼，真假？

眉毛繞成一圈，漫畫風的表現方式。

慘了……

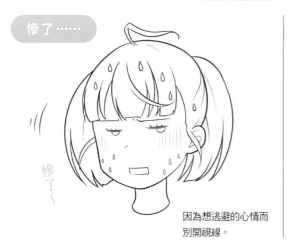

慘了～

因為想逃避的心情而別開視線。

這下完了

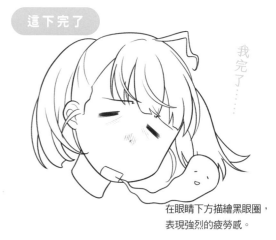

我完了……

在眼睛下方描繪黑眼圈，表現強烈的疲勞感。

吐舌

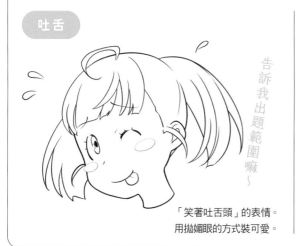

告訴我出題範圍嘛～

「笑著吐舌頭」的表情。用拋媚眼的方式裝可愛。

拿出毅力！

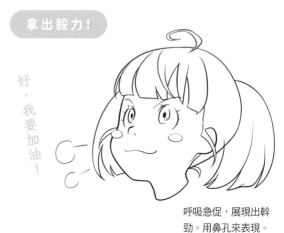

好，我要加油！

呼吸急促，展現出幹勁。用鼻孔來表現。

得意

嘿嘿！

天不怕地不怕的表情。
閉上單眼，一臉得意。

太讚了

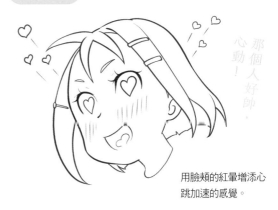

那個人好帥，
心動！

用臉頰的紅暈增添心
跳加速的感覺。

好耶～

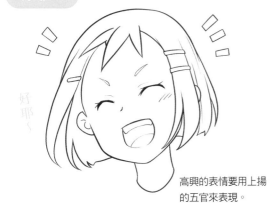

好耶～

高興的表情要用上揚
的五官來表現。

興奮

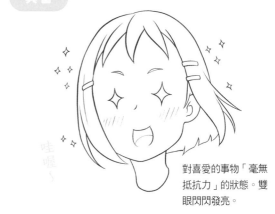

哇喔～

對喜愛的事物「毫無
抵抗力」的狀態。雙
眼閃閃發亮。

好吃

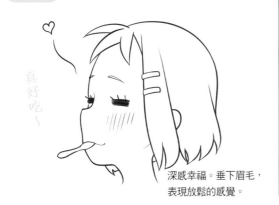

真好吃～

深感幸福。垂下眉毛，
表現放鬆的感覺。

滿足！

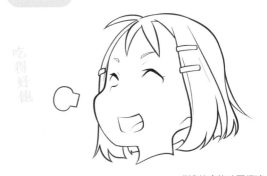

吃得好飽

嘴邊的食物碎屑很適
合表現進食的樣子。

好難吃！

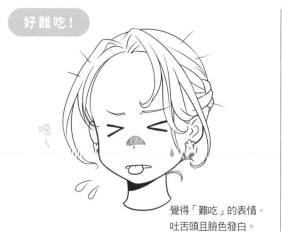

噁～

覺得「難吃」的表情。
吐舌頭且臉色發白。

微醺

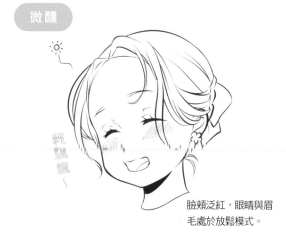

輕飄飄～

臉頰泛紅，眼睛與眉
毛處於放鬆模式。

想吐

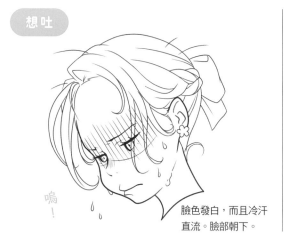

嗚！

臉色發白，而且冷汗
直流。臉部朝下。

打呵欠

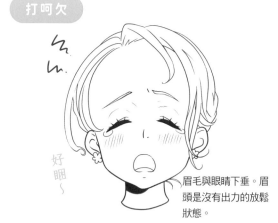

好睏～

眉毛與眼睛下垂。眉
頭是沒有出力的放鬆
狀態。

昏昏欲睡

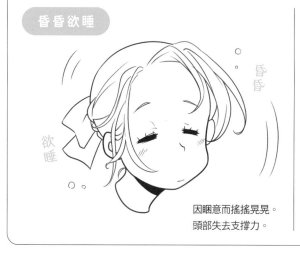

昏昏
欲睡

因睏意而搖搖晃晃。
頭部失去支撐力。

睡著

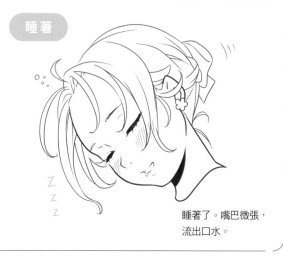

Z
Z
Z

睡著了。嘴巴微張，
流出口水。

爲不同的角色描繪適合的表情吧

即使是同樣的表情，表現方式也會依角色性格而改變。
比較不同性格的表情差異，摸索出最適合表達角色性格的表情吧。

活潑的角色

（喜）

張開嘴巴，發出開朗
的聲調。

欸嘿嘿

（怒）

鼓起臉頰獨自生悶氣
的表情。

什麼嘛！氣死我了

（哀）

流下大顆的淚珠，盡
情哭泣。

嗚嗚～

（驚）

張大嘴巴並發出「嗚
哇！」的叫聲。頭上
也可以增添驚訝的表
現方式。

咦咦！真的嗎？

文靜的角色

（喜）

閉上嘴巴，靜靜微笑
的表情。

呵呵

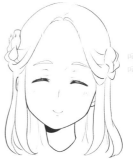

（怒）

以嚴肅的表情表達內
心的憤怒。

哎呀，真討厭！

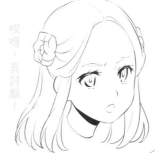

（哀）

靜靜地流下充滿悲傷
的淚水。

嗚…

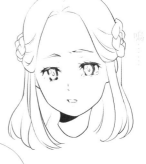

（驚）

嘴巴稍微張開，發出
「哎呀」的聲音。眉
毛會微微抬起。

哎呀，怎麼會這樣！

髪型

使魅力提升 120% 的「髮型」

說到描繪少女角色的關鍵,非髮型莫屬。
追求時下流行的髮型,或是漫畫特有的髮型,都各有樂趣。

基礎畫法

**頭髮是女人的生命!
為角色的髮型
賦予生命吧**

髮際線

1
決定瀏海與
側邊頭髮的位置

畫好臉部的骨架之後,首先
要決定髮際線,然後再決定
瀏海的位置與側邊頭髮的位
置,抓出大致的比例。

2
決定髮型
與頭髮的
厚度

以1的骨架為基礎,畫出大
致的髮型。然後決定要畫成
什麼造型,以及頭髮的長度
與厚度。

3
描繪細節

仔細描繪每一束頭髮的髮尾
與髮流。至於髮束的質感及
髮流的線條多寡,可以依喜
好來拿捏。

注意髮際線！ 頭髮的NG範例

NG!

✗

髮際線

額頭
太高了！

OK! ⭕

頭頂

髮際線位於
頭頂與眉毛的正中央

眉毛

將髮際線的位置畫得太高，看起來就會有點怪……。把額頭畫得太高，其實是相當常見的NG例子。髮際線的位置大約在眉毛與頭頂的正中央。

髮流的細節比較

每束頭髮較粗（細節較少）

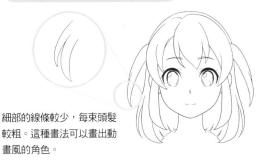

細部的線條較少，每束頭髮較粗。這種畫法可以畫出動畫風的角色。

每束頭髮較細（細節較多）

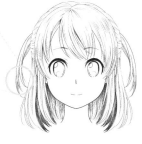

頭髮細部的線條較多，給人根根分明的印象。想要描繪頭髮的動態時，可以畫出許多細部的動態。

為頭髮增添動態

沒有動態

有動態

因為風吹
所產生的動態

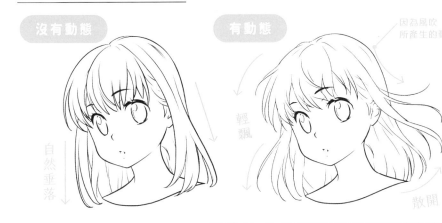

輕飄

自然垂落

散開

如果頭髮沒有動態，角色看起來就會是靜止的。畫出頭髮被風吹動的樣子，可以營造躍動感。例如騎腳踏車的時候，或是坐著感受來自窗外的風，都可以使該情境更令人印象深刻。

髮型圖鑑 ①

鮑伯頭（正面）

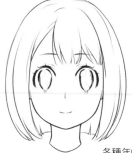

各種年齡層都很適合的髮型。特別適合用在學生角色身上。

鮑伯頭（斜後方）

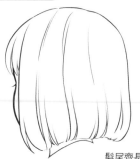

髮尾齊長。刻意畫成長度不一的鋸齒狀也沒有關係。

長直髮（正面）

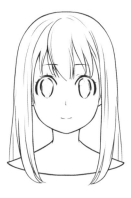

經典髮型。柔順的秀髮很迷人。

長直髮（斜後方）

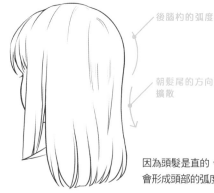

後腦杓的弧度

朝髮尾的方向擴散

因為頭髮是直的，所以會形成頭部的弧度。

短髮（正面）

保留臉部周圍的頭髮，後面則乾脆地剪短。

短髮（斜後方）

後腦杓的弧度

因為是直髮，所以頭部的弧度很重要。

捲髮鮑伯頭（正面）

畫成捲髮就會給人成熟的印象。

捲髮鮑伯頭（斜後方）

每一束頭髮都帶有動態的髮型。

長捲髮（正面）

捲度很大的捲髮。給人非常華麗的印象。

長捲髮（斜後方）

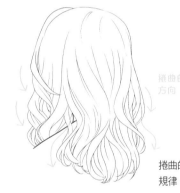

捲曲的方向

捲曲的方向具有一定的規律。

短捲髮（正面）

畫成捲髮就能夠增添女人味。

短捲髮（斜後方）

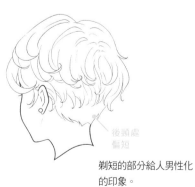

後頸處偏短

剃短的部分給人男性化的印象。

雙馬尾（正面）

帶有動態的畫活

適合搭配少女的髮型。
給人活潑的印象。

雙馬尾（斜後方）

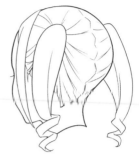

頭髮從後腦杓的中心線
分成左右兩邊。

單馬尾（正面）

從前方也
看得到馬尾

因為是綁在後方，所以
能稍微看見頭髮。

單馬尾（斜後方）

髮際線

將頭髮綁成一束。髮際
線清晰可見。

公主頭（正面）

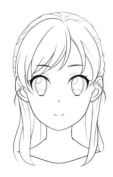

將上半部的頭髮綁起。
下半部仍然維持垂放的
狀態。

公主頭（斜後方）

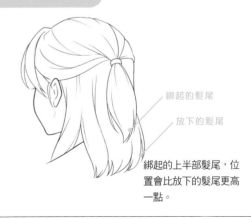

綁起的髮尾

放下的髮尾

綁起的上半部髮尾，位
置會比放下的髮尾更高
一點。

三股辮（正面）

從兩側耳上開始編的三
股辮。

三股辮（斜後方）

從後腦杓的中心線將頭
髮分到左右兩側，但會
因為編法而呈現鋸齒狀
的線條。

部分編髮（正面）

將部分頭髮編成髮箍狀
的髮型。

部分編髮（斜後方）

耳上的頭髮編成辮子，
所以看起來很清爽。

盤髮（正面）

雜毛

將頭髮編成辮子並往後
盤起的髮型。很適合用
在派對等情境。

盤髮（斜後方）

雜毛

將頭髮編成辮子，全部
往後盤起。多出來的雜
毛很可愛。

龐巴度公主頭（正面）

將瀏海綁成一束

在頭頂將瀏海綁成蓬鬆形狀的髮型。

龐巴度公主頭（斜後方）

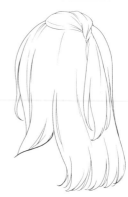

將束起的瀏海綁在後腦杓。

丸子頭（正面）

雜毛

留下一點雜毛，在後腦杓將頭髮綁成丸子狀。

丸子頭（斜後方）

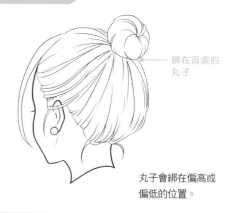

綁在高處的丸子

丸子會綁在偏高或偏低的位置。

髮夾（正面）

用髮夾固定瀏海。大尺寸的髮飾會給人活潑的印象。

髮夾（斜後方）

勉強能看到大尺寸的髮飾。

日式公主頭（正面）

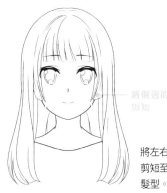

將側邊的頭髮
剪短

將左右側邊的頭髮
剪短至臉頰高度的
髮型。

日式公主頭（斜後方）

可以稍微看見較短
的側邊頭髮。

呆毛（正面）

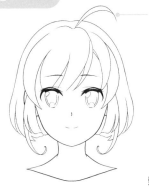

只有一撮頭髮
翹起

頭頂有一撮頭髮高
高翹起。

呆毛（斜後方）

呆毛隨著角色的感
情或動作等而動起
來也很有意思。

進氣口髮型（正面）

頭髮往上
立起

屬於漫畫風的表現
方式。將瀏海上方
的頭髮稍微立起來
的髮型。

進氣口髮型（斜後方）

瀏海上方的髮流會
朝側面蓬起。

髮色也是構思髮型時的重要元素。不只是彩色插畫，
繪製黑白插畫的時候也要注意色調的表現。

黑髮要塗滿濃度100%的黑
色。使用白色來描繪頭髮的
光澤感，表現頭髮的動態與
亮度。

黑髮

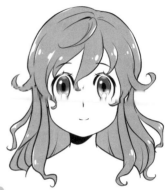

描繪褐髮時，降低黑色的濃
度，用灰色來表現，就能畫
出輕盈的色調。

褐髮

要畫成什麼顏色呢？

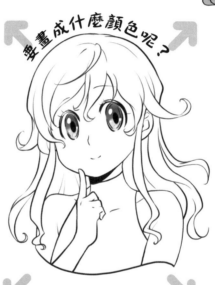

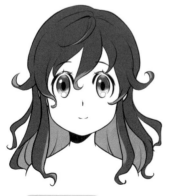

跟隨潮流，加上內側挑染等
流行元素也不錯。降低頭髮
內側的色彩濃度，使用比外
側更亮的顏色來描繪吧。

描繪金髮時可以不上色，改
用斜線來表現頭髮的光澤。
重點在於保留亮部，為陰影
處畫上斜線。

內側挑染

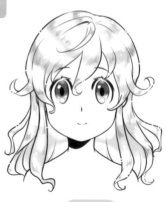

金髮

部位圖鑑

2

手臂・手掌

伸長的纖細手臂與
美麗的手掌形狀，
細膩的動態可以使姿勢
更令人印象深刻。

手臂

多動動「手臂」吧

用力伸長的手臂，或是柔軟彎曲的手臂，都能讓角色的動作更令人印象深刻。描繪的時候請記得留意手臂的動態。

基礎畫法

手臂的部位只有肩膀、上臂、前臂、手掌！

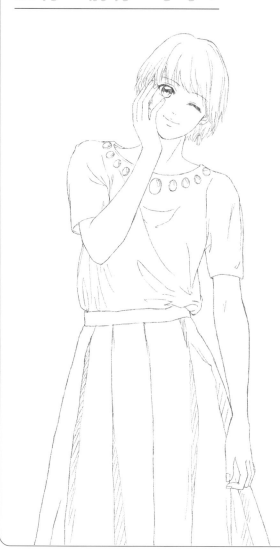

1 決定姿勢，描繪骨架

首先要決定姿勢。一開始先決定手掌的位置，將手肘的位置設定在手掌與肩膀的中央，畫出骨架。

2 畫出肉體

為骨架畫出肉體。即使是伸長的手臂，也需要表現肌肉或脂肪構成的凹凸曲線。手肘的部分會比較細。

3 調整線條，完成

擦除多餘的線條，把線條整理乾淨。為了確保手臂是立體的圓柱狀，也可以加上輔助線來確認。

描繪手臂的骨架

手臂是由上臂、前臂、手肘及肩膀與手掌所構成。

關節

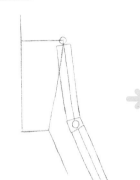

為上半身畫出肩膀的骨架。這裡正是連接手臂的重要部位。然後也畫出手肘與手腕的關節吧。

脖子、肩膀、手臂

用圓柱狀的骨架來描繪上臂與前臂。用線條連接脖子到肩膀、手臂的部分，並畫出肉體。

手掌、手肘

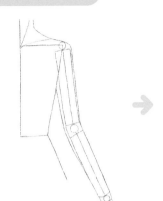

在上臂與前臂的中央描繪手肘的皺褶，在前臂的前端描繪手掌。擦除多餘的線條，修飾整體。

STUDY

手臂的比例

觀察手臂的長度吧。
同時記住手臂與身體的比例，檢查起來就更容易了。

上臂、前臂、手掌的長度都相同。

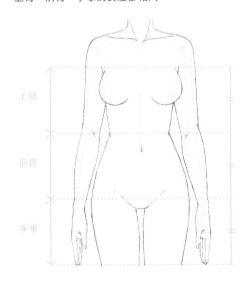

重點是腰部與手肘的位置等高，腿的根部與手腕的位置等高。

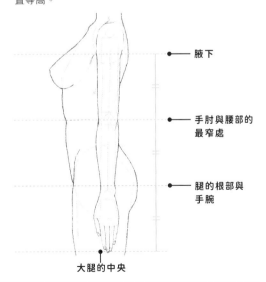

● —— 腋下

● —— 手肘與腰部的最窄處

● —— 腿的根部與手腕

大腿的中央

各種角度下伸直的手臂

手臂伸直並垂下的時候，轉動手腕就會讓手臂的外觀有所改變。
試著掌握轉動手腕時的重點吧。

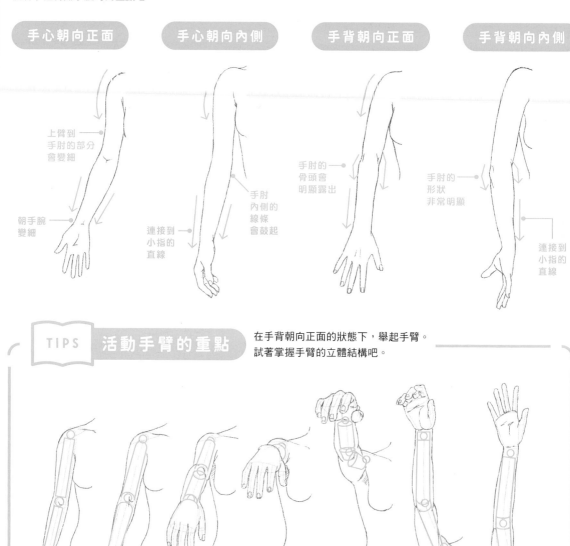

手心朝向正面

上臂到手肘的部分會變細

朝手腕變細

手心朝向內側

手肘內側的線條會鼓起

連接到小指的直線

手背朝向正面

手肘的骨頭會明顯露出

手背朝向內側

手肘的形狀非常明顯

連接到小指的直線

TIPS 活動手臂的重點

在手背朝向正面的狀態下，舉起手臂。
試著掌握手臂的立體結構吧。

將上臂與前臂想像成圓柱。在立體的構圖下，這樣也比較容易描繪形狀。畫上骨架就更容易想像「圓柱」了。

描繪肩膀

手臂會從肩膀延伸出去。隨意描繪的肩膀線條其實包含肌肉等許多重點。
試著在描繪時多多留意吧。

1 描繪頭部與胸部的骨架

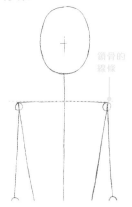

鎖骨的線條

用倒梯形來描繪胸部的骨架。手臂會從鎖骨延伸出去，所以請確認鎖骨的標準線。

2 描繪脖子到肩膀的線條

斜方肌

用曲線描繪脖子到肩膀的線條。這裡是稱為「斜方肌」的肌肉。

3 描繪連接到手臂的肌肉骨架

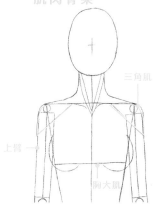

三角肌

上臂

胸大肌

畫出肩膀的「三角肌」、胸部的「胸大肌」的骨架，然後描繪上臂。抬起手臂時需要注意三角肌的變化。

TIPS　活動肩膀時的重點

活動手臂的時候，會從肩膀大幅移動。
觀察肩膀的變化，畫出自然的動作吧。

正面

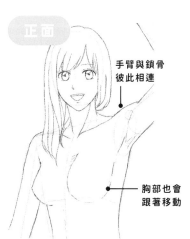

手臂與鎖骨彼此相連

胸部也會跟著移動

抬高手臂的時候，胸大肌會被手臂拉動。以女性而言，胸大肌外層的乳房也會跟著被拉動。

側面

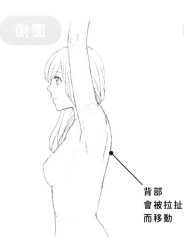

背部會被拉扯而移動

請注意三角肌的變化。三角肌會構成肩膀隆起的線條。

背面

肩胛骨

三角肌明顯隆起。肩胛骨也會大幅移動，露出骨骼的線條。

伸長手臂的姿勢圖鑑

描繪時要先決定手掌的位置，再決定手肘的位置。上臂與前臂的長度比例為1：1。也要注意三角肌的隆起。

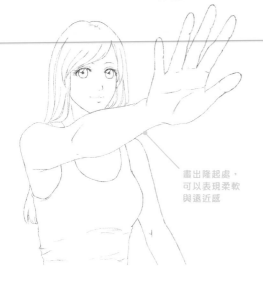

畫出隆起處，可以表現柔軟與遠近感

往前伸（側面）

可以清楚看出上臂與前臂的長度比例是1：1。重點在於手肘的形狀，以及手臂的滑順曲線。

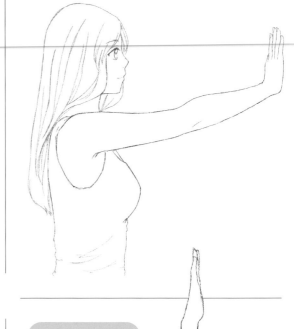

往上伸（正面）

畫出手肘的凹陷與腋下的皺褶，可以增加真實感。手臂、肩膀與鎖骨是彼此相連的。

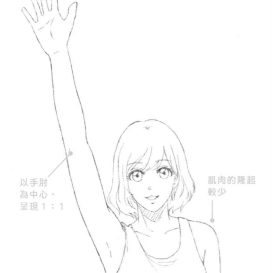

以手肘為中心，呈現1：1

肌肉的隆起較少

往上伸（側面）

從上臂連接到肩膀。請觀察胸部隨著手臂的動作而受到拉扯的樣子。

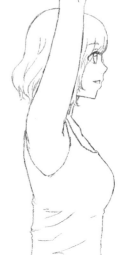

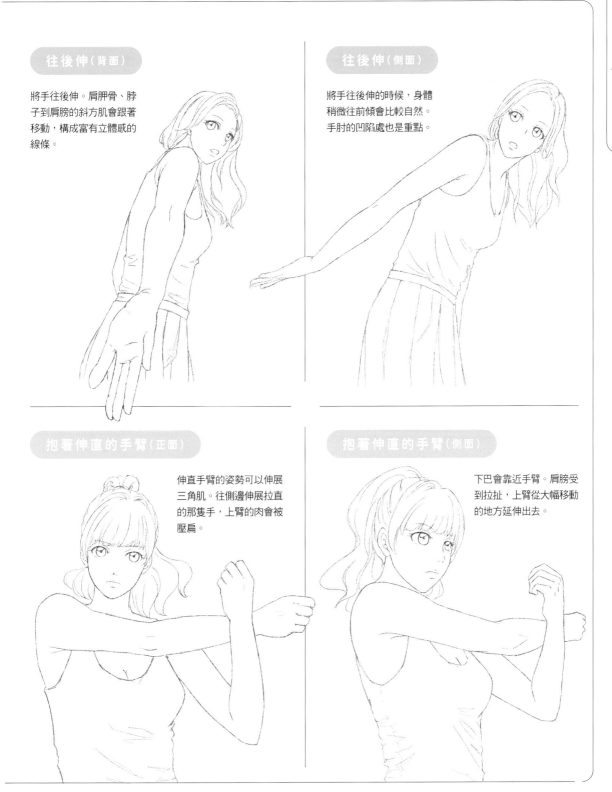

往後伸（背面）

將手往後伸。肩胛骨、脖子到肩膀的斜方肌會跟著移動，構成富有立體感的線條。

往後伸（側面）

將手往後伸的時候，身體稍微往前傾會比較自然。手肘的凹陷處也是重點。

抱著伸直的手臂（正面）

伸直手臂的姿勢可以伸展三角肌。往側邊伸展拉直的那隻手，上臂的肉會被壓扁。

抱著伸直的手臂（側面）

下巴會靠近手臂。肩膀受到拉扯，上臂從大幅移動的地方延伸出去。

手臂

用「手臂」擺姿勢！

畫過伸直的手臂後，接著用彎曲的手臂來創造姿勢吧。
掌握手臂的立體結構，就是畫出迷人姿勢的捷徑。

基礎畫法

**彎曲的時候也一樣，
上臂：前臂＝1：1**

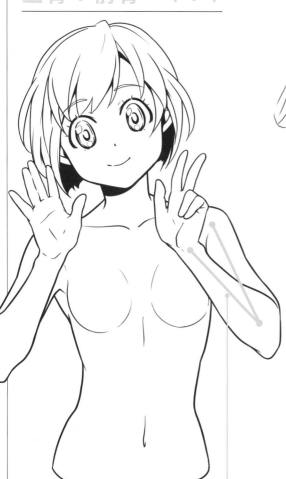

以手肘為中心，肩膀到
手肘與手肘到手腕的比
例為 1：1

1

**先決定
手掌的位置**

先決定手掌的位置，畫出手
臂的骨架。在手腕的手背處
用一個小圓標出小指那一側
的骨頭凸出處，這樣會比較
容易描繪。

2

**決定
手肘的位置**

決定手臂中央的手肘位置，
注意手臂的骨骼結構，畫出
前臂。連接肩膀與手肘，畫
出上臂。

3

畫出線條後完成

注意肌肉的凹凸與方向，完
成輪廓線。

彎曲時的手肘位置

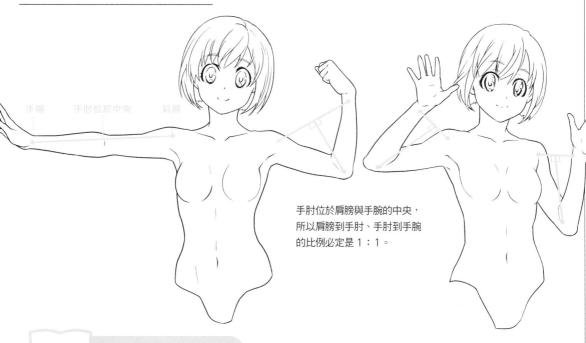

手腕　手肘位於中央　肩膀

手肘位於肩膀與手腕的中央，所以肩膀到手肘、手肘到手腕的比例必定是 1：1。

TIPS **手臂骨骼的活動** 骨骼的形狀會影響活動時的輪廓。

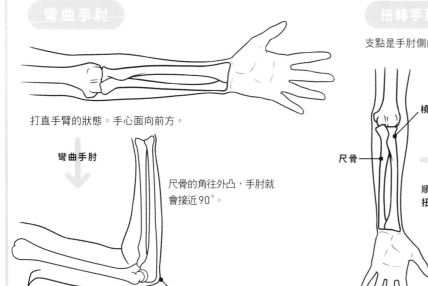

彎曲手肘

打直手臂的狀態。手心面向前方。

↓ 彎曲手肘

尺骨的角往外凸，手肘就會接近90°。

尺骨的角往外凸

扭轉手肘

支點是手肘側的橈骨。

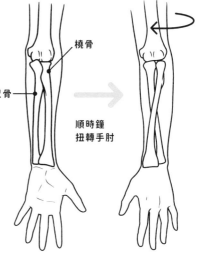

橈骨

尺骨

順時鐘扭轉手肘

手臂的姿勢圖鑑（彎曲）

手心朝深處並伸直

手肘的凹陷處

手肘到手腕呈現出柔和的曲線，而上臂比較粗。手肘朝向鏡頭。

朝深處彎曲❶

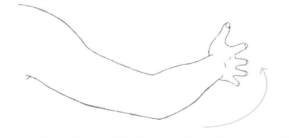

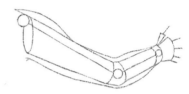

朝深處（胸部的方向）開始彎曲。往深處移動的時候，手掌不是水平移動，而是稍微往上移動。

朝深處彎曲❷

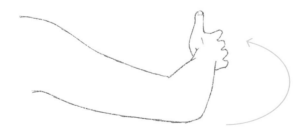

隨著彎曲的動作，手肘的形狀會漸漸變得明顯。手臂肌肉的隆起還不太明顯。

朝胸部彎曲

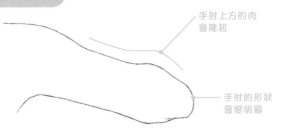

手肘上方的肉會隆起

手肘的形狀會變明顯

手肘的骨頭會明顯變尖。手肘附近的肉則會被擠壓而隆起。描繪女性的時候，不會畫出太明顯的肌肉。

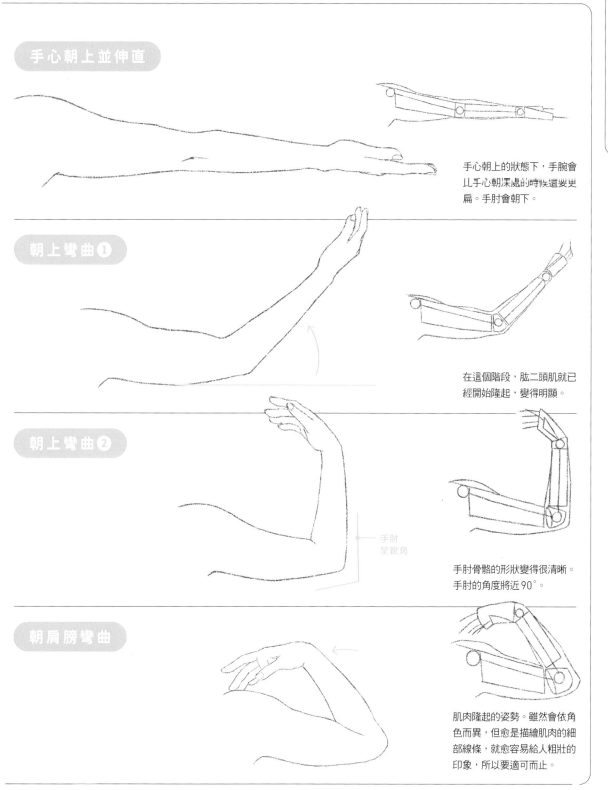

手心朝上並伸直

手心朝上的狀態下,手腕會比手心朝深處的時候還要更扁。手肘會朝下。

朝上彎曲 ❶

在這個階段,肱二頭肌就已經開始隆起,變得明顯。

朝上彎曲 ❷

手肘
呈銳角

手肘骨骼的形狀變得很清晰。手肘的角度將近90°。

朝肩膀彎曲

肌肉隆起的姿勢。雖然會依角色而異,但是愈是描繪肌肉的細部線條,就愈容易給人粗壯的印象,所以要適可而止。

注意手肘的骨骼就能增添真實感！
從手肘的描繪可以看出繪者的講究之處。

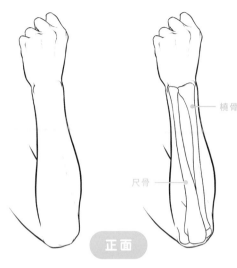

正面

彎曲手臂的時候，手肘會產生骨骼造成的三處凸起。這些
地方會影響手肘的線條。

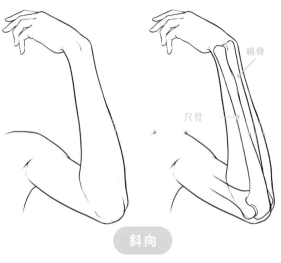

斜向

深處（拇指那一側）的手肘骨骼會被遮住，所以手肘線條的隆
起比較細微。要省略或仔細描繪都沒問題。

STUDY

屈伸與手肘的骨骼

手肘的構造看似複雜難懂，但只要觀察骨骼的形狀，
就會發現手肘是很有趣的構造。

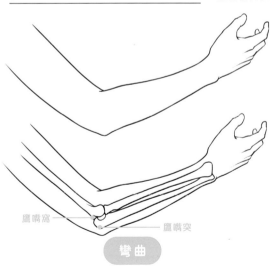

鷹嘴窩 —— 鷹嘴突

彎曲

彎曲手臂的時候，可以看到名為鷹嘴突的手肘骨骼大幅
凸出。

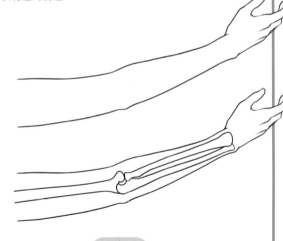

伸直

伸直手臂的時候，鷹嘴突會嵌進名叫鷹嘴窩的凹洞。因
為有這樣的構造，手臂才能完全伸直。

手肘與手臂的姿勢圖鑑

手叉腰（正面）

手肘朝外側凸出。手肘位於上臂與前臂的正中央。

以手肘為中心，上臂與前臂保持平衡

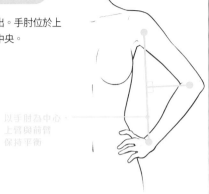

手肘的正面

重點在於手肘周圍的肌肉隆起，以及手肘線條的表現方式。

清晰的手肘形狀

上臂的立體感

手叉腰（側面）

手肘朝向鏡頭。用線條表現大幅凸出的骨骼。

手肘的骨骼凸出

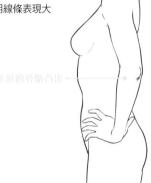

手肘的內側

內側無明顯的凸出。手肘骨骼的下方有描繪凹陷處的線條。

手肘的下方有描繪凹陷處的陰影

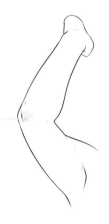

手叉腰（背面）

請注意從手腕到扶著腰部的手部線條。畫上皺褶，可以表現手臂的立體感。

以手肘為中心，上臂與前臂保持平衡

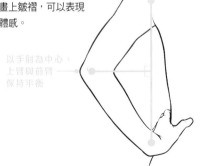

手肘的外側

從外側斜看過去，手肘的凸出非常明顯。可以利用線條大膽地描繪。

表現手肘形狀的陰影

手肘的凸出

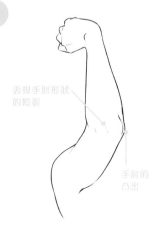

單手的姿勢圖鑑

抬高手肘

抬高手肘，朝鏡頭
伸出手。手肘的骨
骼很明顯。

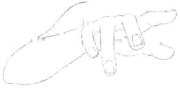

抬高手肘，將手舉高

張開手的姿勢。從
手肘到手腕的曲線
富有變化。

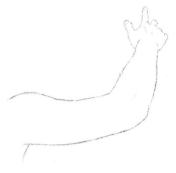

抬高手肘，露出手背

不知所措或是受到
驚嚇時可以使用的
手部姿勢。表現了
前臂、上臂、肩膀
與深度。

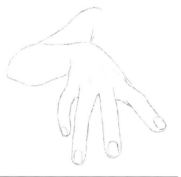

彎曲手肘，將手舉起

從手掌到手肘的曲
線，以及從側面看
見的纖細手腕，都
給人一種女性化的
印象。

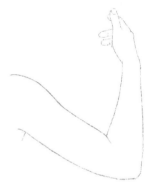

彎曲手肘，放下手臂

大膽地描繪出手肘
彎曲所造成的明顯
皺褶。

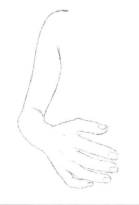

手臂朝內側彎曲

手肘、手腕都朝內
側彎曲。強調手肘
凸出的尖端處。

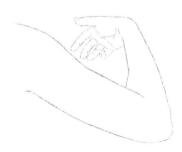

彎曲手臂並用手肘支撐

從手肘到手腕要畫得愈來愈細。前臂內側的肉則會微微隆起。

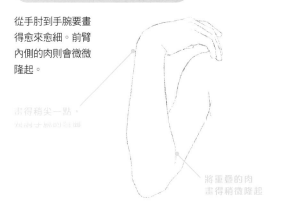

畫得稍尖一點，
就與手腕的弧度

將重疊的肉
畫得稍微隆起

用手撐臉（左手）

用圓潤的線條描繪上臂，畫出柔軟的手臂。

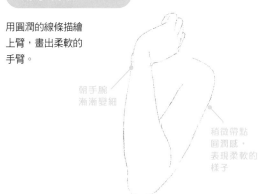

朝手腕
漸漸變細

稍微帶點
圓潤感，
表現柔軟的
樣子

彎曲手肘

用滑順的曲線描繪出肩膀到上臂的線條，將上臂的肌肉畫得纖細且比較不明顯。

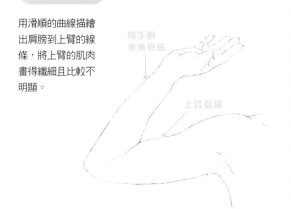

朝手腕
漸漸變細

上臂偏細

手臂朝外側張開（左手）

前臂會受到透視的影響。描繪時要特別注意前臂的圓柱狀構造。

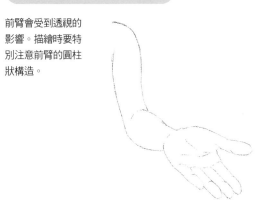

舉手並露出手心

請注意肩膀的三角肌弧度，以及與其相連的上臂形狀。

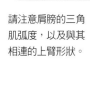

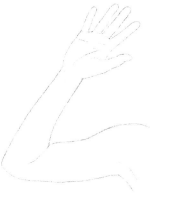

彎曲手肘，往外側傾斜

拇指用力地朝向外側，前臂的肌肉線條就會更明顯。也別忘了手肘骨骼的弧度。

手臂

挑戰「雙手抱胸」

說到手臂的高難度姿勢，就讓人想到「雙手抱胸」了。
請觀察看不見的部分，掌握畫出自然姿勢的訣竅吧。

基礎畫法

也試著畫出被遮住的手臂吧！

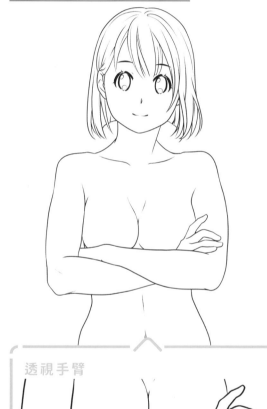

透視手臂

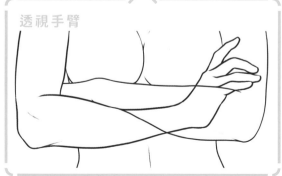

1

決定姿勢，畫出骨架

首先畫出軀幹的骨架，再加上手臂的骨架。請注意手臂的前後層次，決定手掌放的位置。

2

畫出肉體

為骨架畫出肉體。前臂會在身體的中心線上交叉。在手腕的關節處畫上線條，掌握手掌的形狀吧。

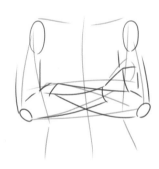

3

調整線條，完成

注意前臂的粗細，同時也畫出被遮住的手臂與手掌，並調整線條。最後擦除多餘的線條，將畫面清乾淨就完成了。

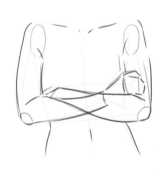

各種角度的雙手抱胸

在不同的角度下，雙手抱胸的姿勢會有什麼變化呢？
請觀察範例，掌握描繪的訣竅吧。

側面

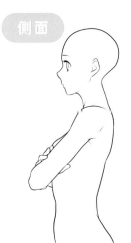

斜前方

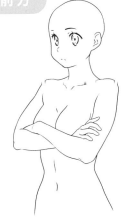

上方

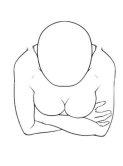

因為胸部的厚度，手肘的位置會稍微往前凸出一點。可以看見抓住上臂的手指。

手肘的位置會稍微往前凸出。重點在於交疊的雙手厚度，以及受到透視影響的前臂。

由於手肘往前，肩膀也會被拉扯到前方，使肩膀到背部的線條變圓。

TIPS 試著拆解手臂吧

拆解「各種角度的雙手抱胸」，觀察被遮住的手臂吧。

側面

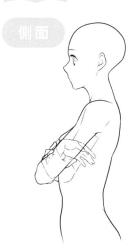

斜前方

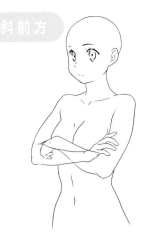

上方

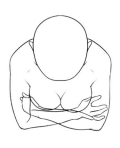

被遮住的前臂同樣也會受到透視的影響。也要注意被遮住的右手手掌形狀。

由於手臂的厚度與胸部的厚度，手肘的位置會往前凸出。重點在於前臂的透視。

抓住上臂的手掌、插進手臂下方的手掌都會與手臂自然相連。

手臂的姿勢圖鑑 ①

扭扭捏捏

垂下雙手，握在一起並伸直手臂。稍微抬高並縮起肩膀。在手肘的內側畫上皺褶，表現手臂的方向。

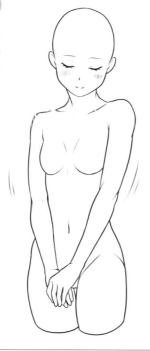

回頭

雙手在背後交握。因為手臂往後方拉扯，所以肩胛骨會朝內側縮緊。

要求擁抱

富有立體感的姿勢。手臂會受到透視的影響，看不見的面積很大。手臂朝左右兩邊張開，可以看見肩膀與手臂的根部。

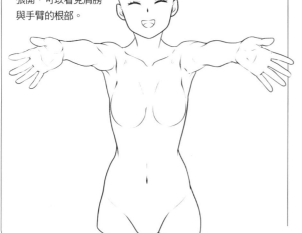

張開雙手

張開左右手，表示邀請的姿勢。請注意稍微受到透視影響的部分。在手肘內側畫上皺褶，就可以明確區分手臂的內外。

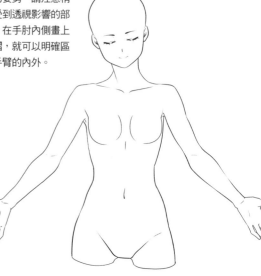

飛吻

右手（畫面左側）的姿勢也很重要。柔和地伸出手臂，稍微翻轉手腕。手臂與手掌的姿勢看起來很可愛。

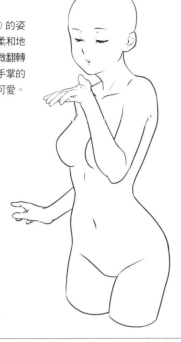

雙手叉腰

稍作休息時深呼吸的姿勢。手臂會受到透視的影響。因為手肘往後，所以肩胛骨會朝內側移動。

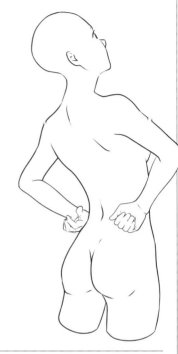

用手假裝手槍

用單手做出手槍的形狀，「砰」的一聲開槍。擺出手槍姿勢的那一側肩膀會稍微抬高。表現肩膀的動作也很重要。

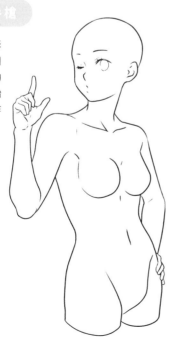

伸懶腰

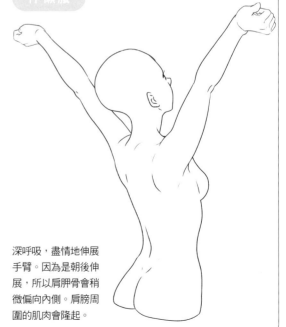

深呼吸，盡情地伸展手臂。因為是朝後伸展，所以肩胛骨會稍微偏向內側。肩膀周圍的肌肉會隆起。

將手臂放在桌上

手臂稍微交叉，放在桌上。手肘往前，所以上臂會受到透視的影響。手肘會往左右張開，比肩膀更寬。

發球！

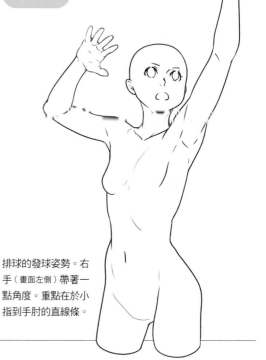

排球的發球姿勢。右手（畫面左側）帶著一點角度。重點在於小指到手肘的直線條。

用手肘支撐

手肘撐在桌上，雙手交握並抵住下巴。手肘的形狀比較尖。因為會彎曲手臂，所以手肘上方的上臂部分會隆起。

接發球！

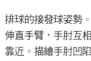

排球的接發球姿勢。伸直手臂，手肘互相靠近。描繪手肘凹陷的線條可以表現手臂的內側。

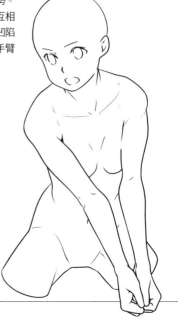

好像有點生硬……手臂的NG範例

手臂長度、比例

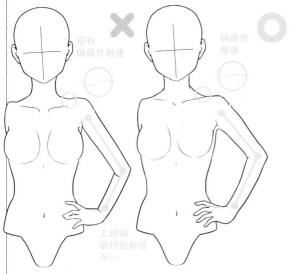

沒有與鎖骨相連

與鎖骨相連

上臂與前臂的長度不一

上臂與前臂的長度比例是1:1。NG範例的上臂太長，也沒有與鎖骨相連。彎曲手臂造成的皺褶方向也不自然。

手肘的形狀、線條起伏

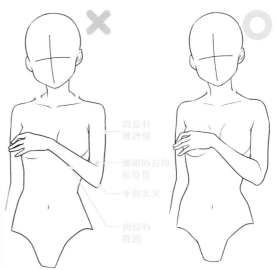

肉沒有被擠壓

皺褶的方向很奇怪

手肘太尖

肉沒有隆起

雖然在某些畫風之下並不算錯，但手肘太接近銳角，而且上臂的線條太直，所以給人生硬的印象。

富有立體感的姿勢

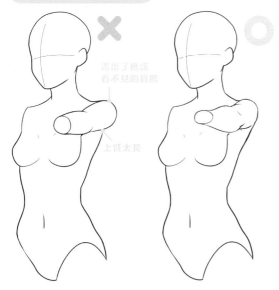

跑出了應該看不見的肩膀

上臂太長

受透視影響的困難姿勢。NG範例畫出了本來應該看不見的上臂，讓手臂顯得太長。

肩膀、線條起伏

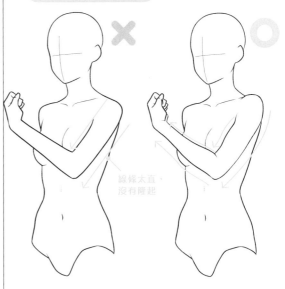

線條太直，沒有隆起

沒有畫出本來該有的肩膀，手臂直接連接著軀幹。從上臂到手腕都是同樣的粗細，看起來不像手臂。

手掌

輕鬆描繪「手掌」吧

「手掌」的姿勢畫得好，插畫的品質就會有很大的提升。
不要排斥練習，盡量多畫並掌握訣竅吧！

基礎畫法

訣竅在於手掌的厚度，
以及直線與曲線的拿捏！

1 畫出手心的骨架

決定手心的尺寸，畫出骨架。如果只有手心，尺寸大約是臉部長度的二分之一。

2 畫出手指的骨架

追加手指的骨架。請記得整隻手掌（從中指頂端到手腕）的長度大約與臉部的長度相等。

3 確認關節的位置，調整手指的長度

標出關節的位置，確認手指彎曲的地方。調整手指的長度比例，讓中指保持在最長的狀態。

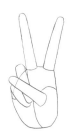
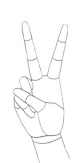
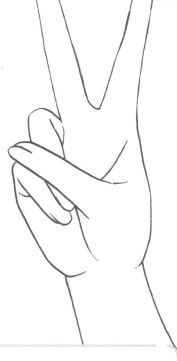

TIPS 將手掌分成多個區塊

將手掌拆解成一個一個區塊，會比較容易描繪。

拆解成不同區塊

將各部位拆開的狀態。

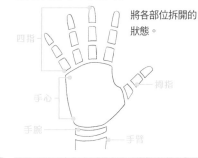

四指
手心
手腕
拇指
手臂

連接區塊

將區塊連接起來，就會變成張開手掌的骨架。

擺出姿勢

不改變手指的長度以及關節位置的比例，擺出姿勢。

描繪手掌的重點

將重點記在腦海裡，不管描繪什麼樣的手掌時都能派上用場。
掌握訣竅，學會如何隨手描繪自然的手掌吧！

手心・手背

重點在於手心的厚度。手背會沿著骨骼的形狀構成和緩的曲線，手心也會有曲線狀的凹槽。

手心（正面）

手指的長度與手心的長度幾乎相等。拇指的根部、小指下方會隆起。

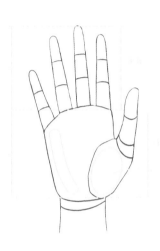

放鬆的手

手背呈直線，手心、指腹會呈曲線。此外，放鬆時的手指會處於稍微彎曲的狀態。

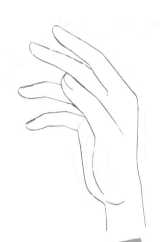

STUDY

手腕的可動範圍

就算是自己常用的手，被問到「可以彎到什麼角度」時，大多數人也無法回答得很肯定。覺得插畫有點不自然的時候，請檢查看看。

朝手心彎曲

朝手背彎曲

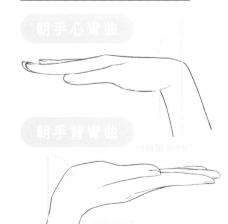

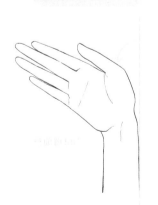

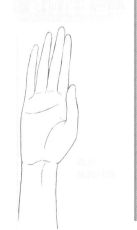

手掌的姿勢圖鑑（張開）

手心

稍微用力伸直手指的狀態。

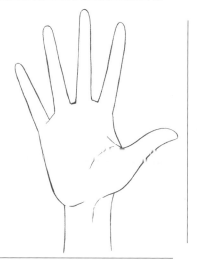

手背

不畫出粗糙的骨骼線條，就可以畫出光滑的手。

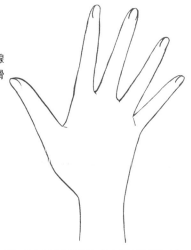

手心朝下 ❶

指尖朝向鏡頭。可以看見手心的凹陷。

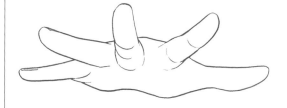

手心朝下 ❷

指尖朝向前方。有一部分的手指會被手背遮住。

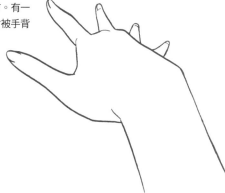

手心朝上 ❶

指尖朝向鏡頭。指腹呈現柔和的曲線。

手心朝上 ❷

指尖朝向前方。重點在於拇指根部、小指下方的隆起。

徹底張開（手心）

用力張開手掌。手指之間的距離也會自然變大。

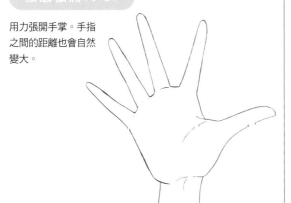

徹底張開（手背）

只要減少手背的骨骼與皺褶，就能表現柔軟的質感。

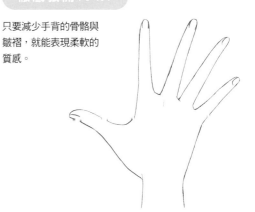

放鬆地張開 ❶

放鬆的時候，手指會自然彎曲。

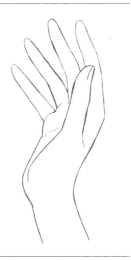

放鬆地張開 ❷

彎曲的程度會依食指、中指、無名指、小指的順序漸漸變強。

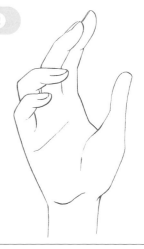

從側面觀看（拇指側）

重點在於手背與手指背面的直線。

手背這一側呈直線

手心這一側呈曲線

從側面觀看（小指側）

拇指根部、小指下方的肉感曲線特別明顯。

拇指下方的肉感

手背這一側呈直線

小指下方的肉感

手掌

精通「手掌」的姿勢吧!

學會描繪手掌的訣竅後，接著來挑戰各式各樣的姿勢吧。
方法就像是一步步移動分成好幾個區塊的手掌部位。

基礎畫法

觀察手指的關節，
試著動動看吧!

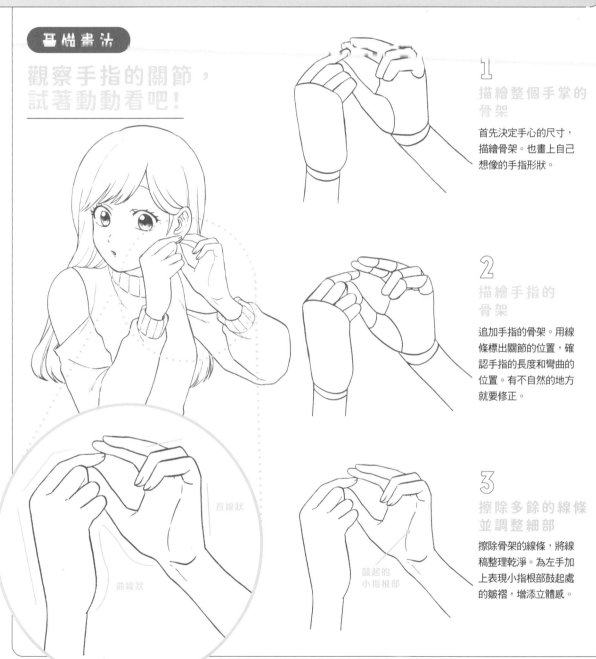

直線狀

曲線狀

鼓起的
小指根部

1

描繪整個手掌的
骨架

首先決定手心的尺寸，
描繪骨架。也畫上自己
想像的手指形狀。

2

描繪手指的
骨架

追加手指的骨架。用線
條標出關節的位置，確
認手指的長度和彎曲的
位置。有不自然的地方
就要修正。

3

擦除多餘的線條
並調整細部

擦除骨架的線條，將線
稿整理乾淨。為左手加
上表現小指根部鼓起處
的皺褶，增添立體感。

各種角度的骨架

從不同的角度觀察「OK」姿勢的骨架。
請確認手掌可以分成哪些區塊,並確認骨架的形狀。

側面《小指側》

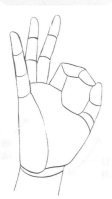

小指下方的肉有較明顯的鼓起。另外也要注意拇指與手心相連處的形狀。

手心

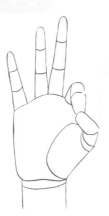

拇指根部的鼓起與拇指相連的形狀很重要。另外,可以把手指當作一個一個圓柱狀的積木來思考。

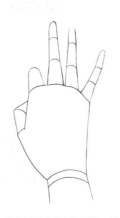

請注意手背的骨架形狀。重點在於拇指根部的線條,以及拇指根部的關節位置。

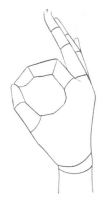

也要注意食指與拇指之間的空間。請記住手指以外的手心部分是什麼形狀。另外,小指只會露出一點點。

STUDY

手指的可動範圍

先前已確認過手腕的可動範圍(→P83),這裡要確認的是手指的可動範圍。手腕與手指的關節動作可以創造許多複雜的手部變化。

四指

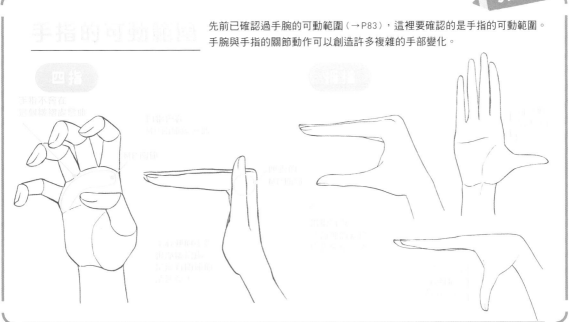

手掌的姿勢圖鑑（握拳）

手心側

用力握緊的狀態。

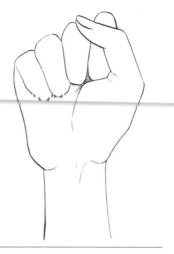

手背側

MP關節的形狀很明顯。

側面（小指側）

食指最高，愈接近小指愈低。

側面（拇指側）

描繪重點在於食指與拇指之間的皺褶。

握拳❶

拳頭朝鏡頭逼近的樣子。請注意拇指的生長方向與彎曲幅度。

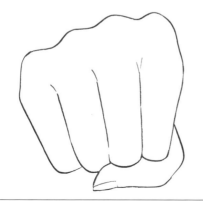

握拳❷

第一人稱的視角。拇指根部關節及四指MP關節的隆起處很重要。

稍微彎曲（手背）

手掌幾乎處於沒有用力的狀態。

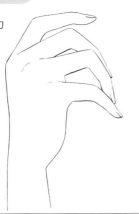

稍微彎曲（手心）

食指張得最大，其他手指漸漸彎曲。

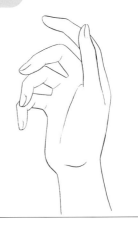

輕輕握拳 ❶

彎曲第二關節，但第一關節幾乎沒有彎曲。

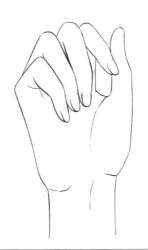

輕輕握拳 ❷

小指會彎進內側。

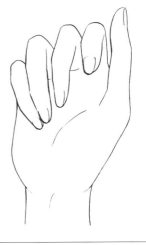

用力握拳（小指側）

用力之後肌肉和關節會隆起。輪廓線會變得比較直。

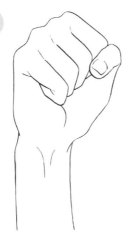

用力握拳（拇指側）

拇指根部的肌肉會隆起而變大。

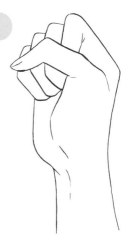

手掌的姿勢圖鑑（指向某處）

放馬過來吧

動一動食指，藉此來挑釁對手。

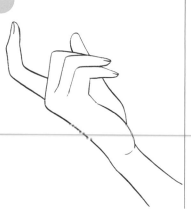

噓——！

表示「請安靜」的姿勢。同時會將手指抵在嘴邊。

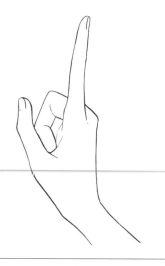

嗯……

思考中的姿勢。會將食指抵在下巴。

靈光一閃！

想到某種點子時的姿勢。指尖與視線都會朝上。

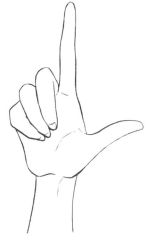

犯人就是你！❶

描繪食指時，要注意手指都是圓柱狀。

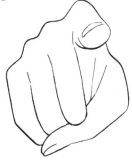

犯人就是你！❷

第一人稱的視角。因為用力，指尖會稍微往上翹。

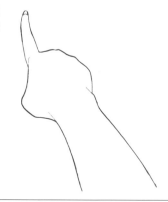

手掌的姿勢圖鑑（單手）

伸出援手 ①

接受幫助者的視角。併攏手指，呈現漂亮的形狀。

伸出援手 ②

第一人稱的視角。從指尖以及拇指根部的形狀可以發現，手掌有稍微用力。

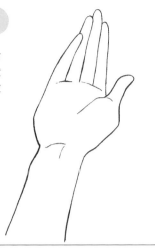

伸手往前 ①

第一人稱的視角。描繪重點在於稍微彎曲的手指。

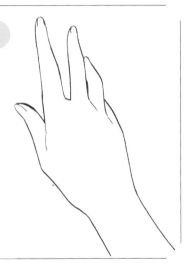

伸手往前 ②

表現食指與拇指的立體感時，可以想像圓柱重疊的樣子。

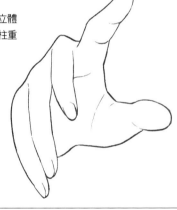

華麗的姿勢 ①

雖然是現實中不常見的姿勢，但手指張開的方式能表現華麗的感覺。

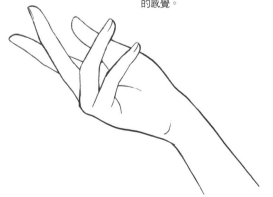

華麗的姿勢 ②

展現手指的美麗線條。描繪時須注意中指是最長的。

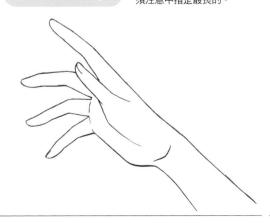

手掌的姿勢圖鑑（雙手）①

祈禱（小指側）

十指交扣的祈禱姿勢。「提出請求」的時候也能使用。

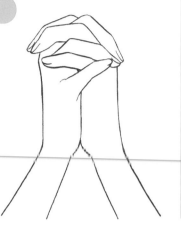

雙手合十（小指側）

祈禱、道歉、請求時的姿勢。

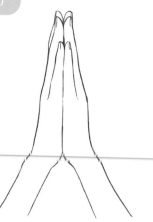

捧起

捧起水等東西的姿勢。捧著重要的東西時也能使用。

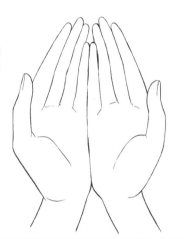

握住手腕

雙手放在胸前，表現不安情緒的姿勢。

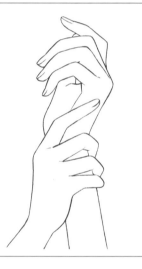

拍手①

指尖朝向上方的拍手姿勢。

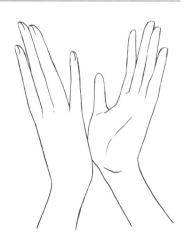

拍手②

用指腹拍打另一隻手的掌心，比較成熟的拍手方式。

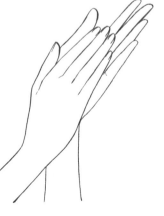

手掌與臉的姿勢圖鑑

撒嬌

在下巴前方闔起指尖。非常適合搭配視線朝上的眼神。

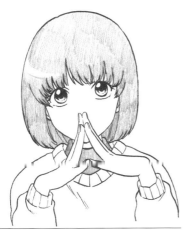

用手撐臉（拳頭）

雙手握拳並撐著臉頰的姿勢。可以用在滿足或開心時。

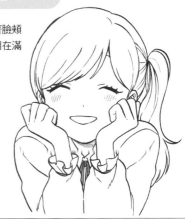

用手撐臉（手背）

用手背支撐頭部。給人一種比較成熟的印象。

用手撐臉（手心）

笑咪咪或是思考時，許多時候都能使用的姿勢。

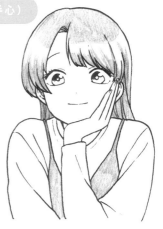

思考中……

用輕輕握起的手抵著下巴。

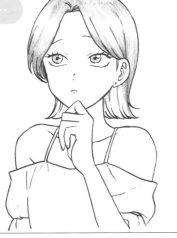

推眼鏡

用指尖迅速推起眼鏡的鏡框。可以凸顯角色的個性。

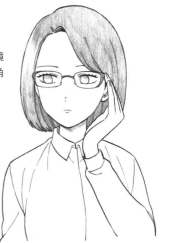

手掌的姿勢圖鑑（拿東西）

拿手機（左手）

手機的螢幕尺寸每年都會變化，所以要注意大小。

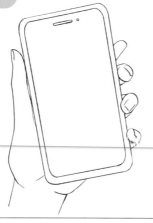

操作手機

用食指操作。很放鬆、不怎麼用力的狀態。

拿筆 ①

第一人稱的視角。書寫的時候，食指以外的四指會朝內側彎曲。

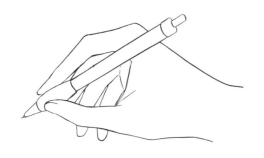

拿筆 ②

使用拇指、食指、中指共三根手指來抓住筆。

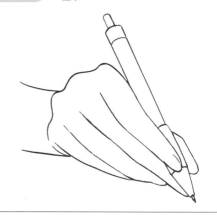

拿剪刀

拇指穿過一邊的洞，再用兩根手指穿過另一邊的洞，拿著剪刀。

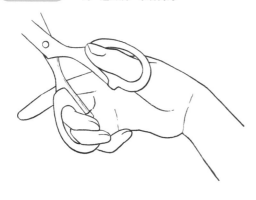

拿菸

不出力，用食指與中指輕輕夾著菸。

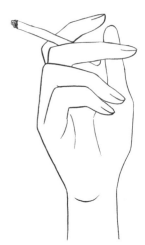

拿刀子 伸長食指抵住，對刀子施加力道。

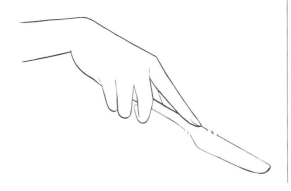

拿叉子（左手）

用左手拿著叉子，凸起的面朝上使用。

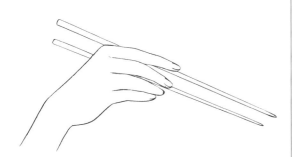

拿筷子 拿著從尖端算起的三分之二處。

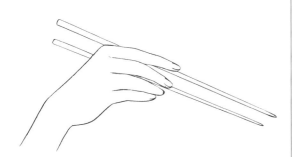

拿碗 拇指放在碗的邊緣，用手掌捧著碗。

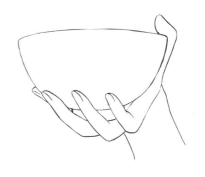

拿酒杯（左手）

為了避免葡萄酒的溫度上升，要用手拿著杯腳的部分。

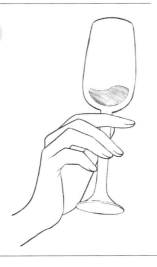

拿茶杯

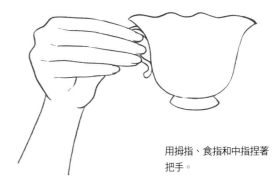

用拇指、食指和中指捏著把手。

手掌的姿勢圖鑑（雙手）②

搓手

請求或是道歉時擺出的姿勢。也可以用在搞笑情境的拍馬屁動作上。

捏飯糰

輕柔地捏。注意不要把手畫得過度用力。

遞名片

用雙手的拇指與食指夾著名片並遞出。

操作平板電腦

單手拿著平板電腦，以慣用手操作。

翻開小開本書

單手撐著書的書背，另一手將書翻開。

翻開大開本書

單手手掌與手臂支撐著整本書的重量。

手掌的姿勢圖鑑（牽手）

擊掌

男女的手。男性的手比較大、有稜有角，輪廓由直線構成。

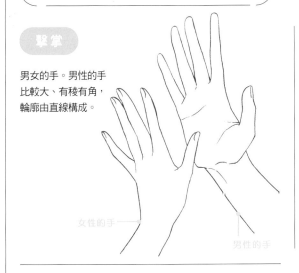

女性的手

男性的手

拉手

男女的手。男性拉起女性的手指並扶著對方的手。

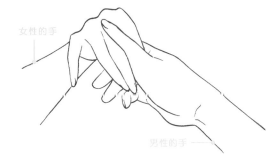

女性的手

男性的手

握手 1

從側面觀看的時候，將看不見的線條也畫出來會比較好理解。

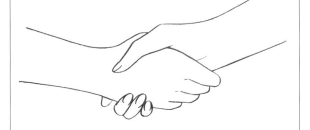

握手 2

第一人稱的視角。以手腕到拇指根部的線條來表現立體感。

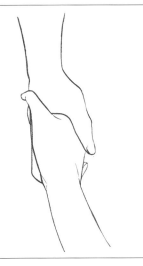

牽手

溫柔地握著。畫得太用力會顯得有點痛，請注意。

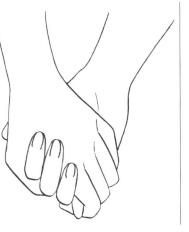

十指交扣

男女的手。手指互相扣住。男性的手指要畫得稍粗一點。

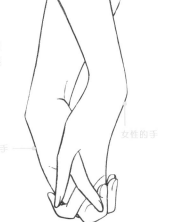

男性的手

女性的手

根據插畫的畫風，有些作品不會畫出「指甲」，有些作品則會。
如果要畫出指甲，也可以根據角色特質來設計指甲的造型。

不畫指甲

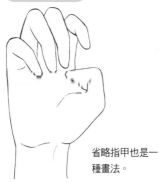

省略指甲也是一
種畫法。

普通

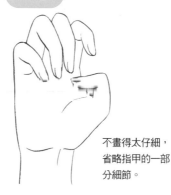

不畫得太仔細，
省略指甲的一部
分細節。

偏短

適合搭配樸素或
自然的角色。

指甲油

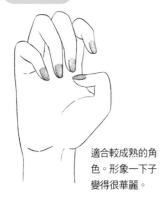

適合較成熟的角
色。形象一下子
變得很華麗。

法式指甲

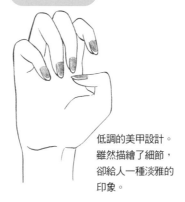

低調的美甲設計。
雖然描繪了細節，
卻給人一種淡雅的
印象。

裝飾指甲

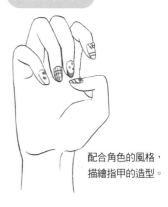

配合角色的風格，
描繪指甲的造型。

指甲也有各種
不同的形狀

要畫出講究的指甲，就要注意
指甲的形狀。修剪指甲時，有
時候也會依喜好而改變指甲的
形狀。

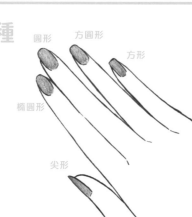

圓形　方圓形　方形
橢圓形
尖形

「方形」是將前端剪平，呈現四角形的指甲形
狀。因為強度較高，優點是不容易缺角。
「方圓形」是將方形的指甲邊角稍微修圓的指
甲形狀。這種形狀的特徵也是強度較高。
「圓形」是正常修剪的指甲。給人一種自然的
印象。
「橢圓形」是將圓形留長一點，再將邊角磨圓
的形狀。手指會顯得比較長，看起來很高雅。
「尖形」是將前端修剪得很尖的形狀。優點是
手指看起來會比較長。

部位圖鑑

3

腿・腳掌

好好地學習
腿與腳掌的畫法，
讓角色活動得
更加自由自在吧。

腿　如何畫出自然的「腿」

要畫出像樣的「腿」是有訣竅的。
請確實掌握訣竅，畫出充滿動感的自然雙腿吧。

基礎畫法

小腿的粗細變化非常重要！

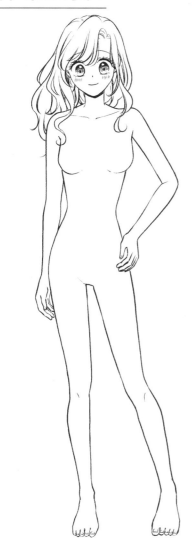

1 決定腿的長度，畫出骨架

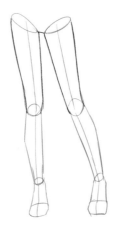

決定腿的長度之後，畫出骨架。決定腳踝、膝蓋、雙腿根部的關節位置，然後用直線連接起來。大腿與膝蓋以下的長度比例為1：1。

2 描繪大腿

畫出大腿的輪廓線。外側的線條愈接近膝蓋就會變得愈細，用輕柔的筆觸來描繪。

3 描繪小腿與腳掌

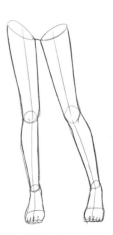

外側的線條到膝蓋以下會立刻隆起，內側的線條到膝蓋以下的中央處則會隆起，構成小腿的形狀。再畫出腳掌就完成了。

描繪雙腿的骨架

腿是由大腿、膝蓋、小腿及腳掌所構成。

1 畫出骨骼結構

決定雙腿根部、腳踝（腳掌）的位置，然後將膝蓋的位置設定在兩者中央。

2 畫出肉體

確認腳尖朝向哪裡，注意兩條腿的中心線，畫出肉體。

3 調整線條，完成

將線條清理乾淨。擦除多餘的骨架線條，畫出乾淨的線稿。

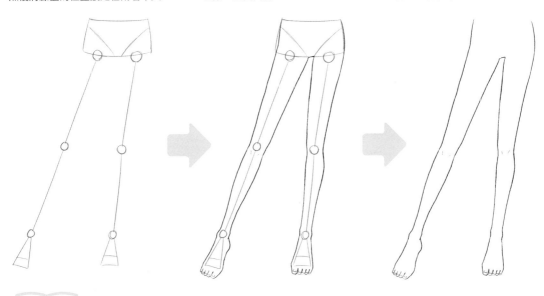

TIPS 腿的各部位重點

要一氣呵成地將腿畫好是很困難的事。請試著掌握各部位的重點吧。

大腿

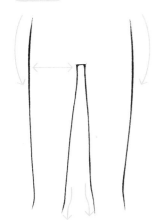

外側最凸出的地方是腿的根部。

膝蓋

用細細的倒八字形線條來表現膝蓋的骨骼弧度。

小腿

相較於內側，外側的肌肉隆起會比較高。

各種角度的腿與肌肉

以下就從不同的角度觀察雙腿，
同時掌握重點肌肉與繪畫時的訣竅吧。

正面

面向正面時的重點在於內側與外側的線條比例。肌肉的生長方式會影響腿部形狀。對單腳畫出中心線的時候，請注意腿的形狀並非左右對稱。

大腿
外側的線條
會從根部附近
大幅隆起

小腿外側的
隆起位置較高

小腿內側的
隆起位置較低

大腿內側的線條
大約會從膝蓋上方
開始隆起

踝骨是
外側較低，
內側較高

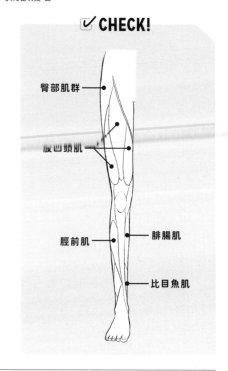

☑ CHECK!

臀部肌群

股四頭肌

脛前肌

腓腸肌

比目魚肌

側面（外側）

從側面觀看的時候，腿的前側線條比較直，後側則要注意大腿與小腿的曲線。

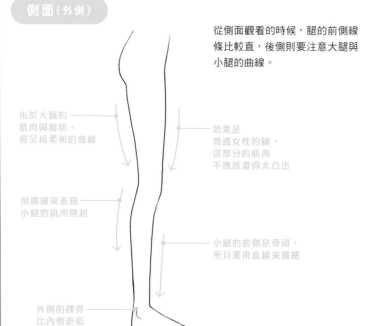

由於大腿的
肌肉與脂肪，
會呈現柔和的曲線

如果是
普通女性的腿，
這部分的肌肉
不應該畫得太凸出

用曲線來表現
小腿的肌肉隆起

小腿的前側是骨頭，
所以要用直線來描繪

外側的踝骨
比內側更低

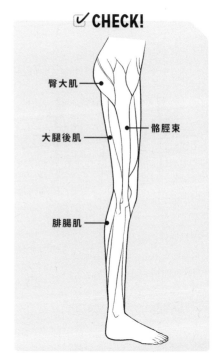

☑ CHECK!

臀大肌

大腿後肌

髂脛束

腓腸肌

背面

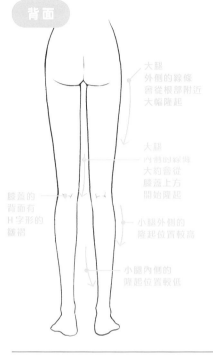

大腿外側的線條會從根部附近大幅隆起

大腿內側的線條大約會從膝蓋上方開始隆起

膝蓋的背面有 H 字形的皺褶

小腿外側的隆起位置較高

小腿內側的隆起位置較低

什麼是「膝窩」？

大腿後肌的肌肉曲線

膝蓋背面的皺褶

雙腿膝蓋的背面叫做「膝窩」。膝蓋背面由於肌肉曲線及膝蓋背面的皺褶，會產生 H 字形的線條。

與正面相同，要注意腿的內側肌肉與外側肌肉的生長方式是不對稱的。仔細描繪膝蓋背面就能畫出漂亮的背影。

☑ CHECK!

臀大肌

臀部肌群

大腿後肌

腓腸肌

比目魚肌

比目魚肌

阿基里斯腱

側面（內側）

用直線描繪前側，用曲線描繪後側。內側的踝骨要畫在比外側更高的位置。

如果想畫出苗條的腿，就不能將肌肉畫得太發達

大腿背面帶有脂肪的圓潤感

隆起的線條是源自於腓腸肌

小腿的前側是骨頭，所以要用直線來描繪

內側的踝骨比外側更高

☑ CHECK!

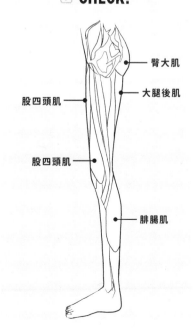

臀大肌

大腿後肌

股四頭肌

股四頭肌

腓腸肌

腿部姿勢圖鑑（高跟）

正面

將雙腿張開到與肩同寬的話，即使鞋跟較高也容易取得平衡。

側面

由於腳跟的位置比較高，因此比起普通的站姿，體重會集中在腳尖。

背面

腳趾根部與腳跟平均支撐著體重。

斜前方

因為腳尖要用力支撐體重，所以小腿的肌肉會隆起。

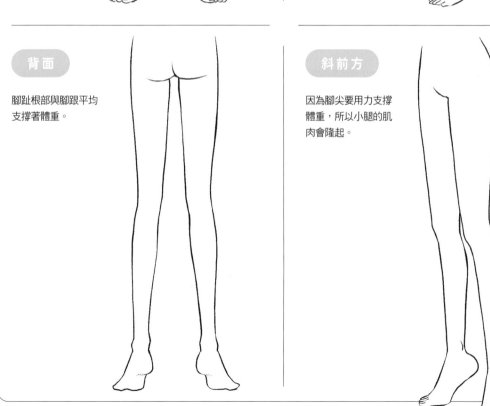

腿部姿勢圖鑑（交叉站立）

正面

雙腿前後交叉。位於後方的右腳以完整的腳底接觸地面，取得平衡。

側面

重心位於肚臍到地面的垂直線上。

背面

左右腰部的高度不一樣，是因為單腳往前伸出的動作需要扭動腰部。

斜前方

可以看見兩隻腳掌的側面（內側與外側）。請注意內外踝骨的高度差異。

腿部姿勢圖鑑（走路）

正面

往前踏的腳與往後伸的腳，膝蓋看起來會不一樣。

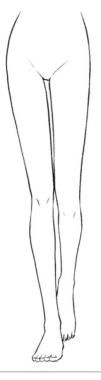

側面

往前踏的右腳腳跟著地的瞬間。

前進方向 ←

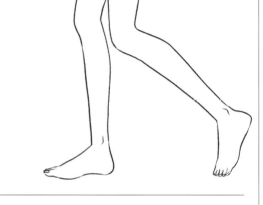

背面

因為走路時雙腿的根部（骨盆）會移動，所以腰部與臀部也會跟著移動。

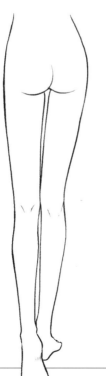

斜前方

走路的時候，上半身通常不太會大幅前傾（前進的力量愈大，姿勢就愈容易前傾）。

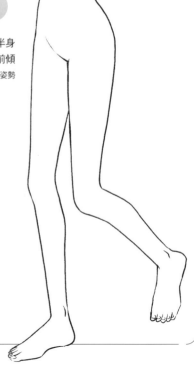

腿部姿勢圖鑑（奔跑）

正面

奔跑的時候，大腿會抬得比走路時更高。

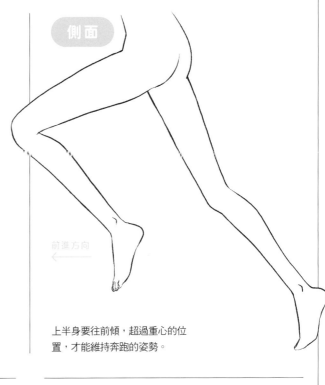

側面

前進方向

上半身要往前傾，超過重心的位置，才能維持奔跑的姿勢。

背面

單腳蹬著後方的地面向前奔跑。因為是用腳尖踢地面，所以這個瞬間會露出腳跟和腳底。

斜前方

在斜向的角度之下，雙腿的立體感特別重要。須留意大腿與小腿等部位是圓柱狀的結構。

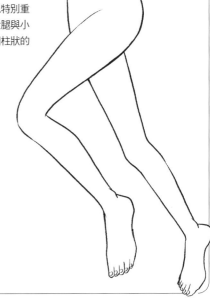

腿部姿勢圖鑑（站立）

跳舞

踏步的時候，從斜前方看過去的角度。用扭腰的動作來保持平衡。

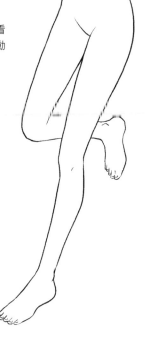

內八

腳尖稍微朝向內側，單腳略往後挪。非常適合扭扭捏捏的內向角色。

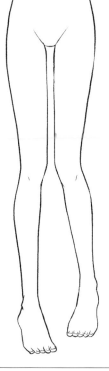

威風站姿

雙腿張開到大於肩寬，腳尖筆直朝向前方。

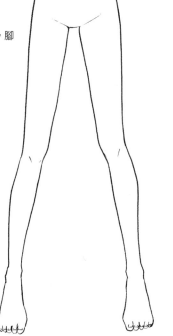

翹起單腳

翹起單腳的可愛姿勢。深處的右腳稍微往內轉，看起來就更可愛了。

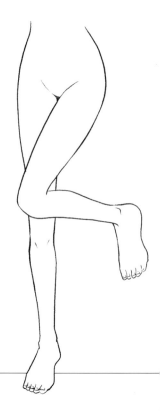

扭轉單腳的站姿

右腳穩穩地踩在地面上，
左腳朝內側扭轉的姿勢。
左腳幾乎不接觸地面。

從斜後方觀看的站姿

臀部、大腿與小腿的弧度
特別美麗的視角。

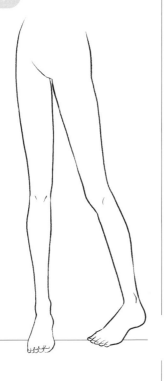

跳躍

彎曲雙腳跳躍。捕捉在空
中的一瞬間。右腳朝向外
側，為姿勢增添了變化。

斜向張腿站姿

腳尖分別朝向左右兩邊。
因為左右腿的形狀不同，
所以能展現腿的美感。

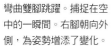

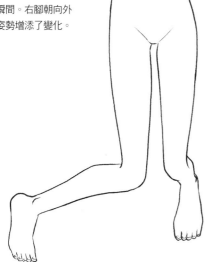

腿部姿勢圖鑑（上樓梯）

正面

右腳往上踏一階。膝蓋會往前移動，所以要注意透視。須留意腿是圓柱狀的結構。

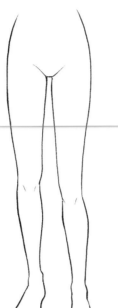

側面

因為重心即將移往右腳，所以身體會稍微往前傾。

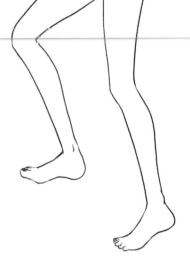

背面

確實地畫出右腳彎曲的時候，膝蓋背面的皺褶。

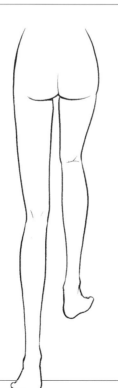

仰視（從後方觀看）

從稍低處仰望角色的視角。描繪全身時，頭部會變得比較小。

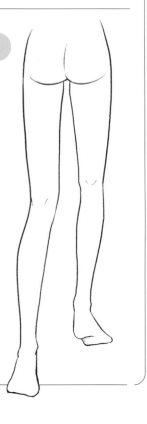

腿部姿勢圖鑑（下樓梯）

正面

左腳往下踏一階。往前踏的左腳接觸到下一階的時機。

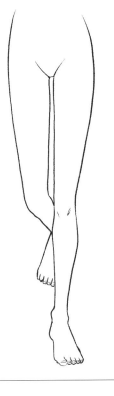

側面

腳正好踏到下一階的瞬間。因為左腳膝蓋會支撐體重，發揮緩衝的作用，所以會稍微彎曲。

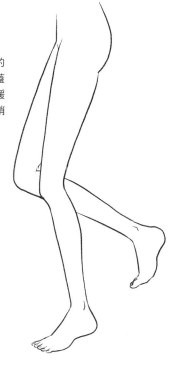

背面

因為左腳位在下面一階，所以左側的骨盆和腰部也會下降。

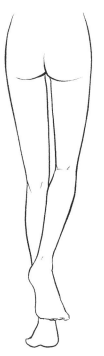

仰視（從前方觀看）

仰望從樓梯上走下來的角色。採取仰視的角度時，右腳的小腿會比從正面觀看時還要長。

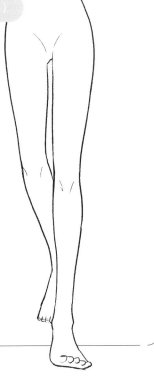

腿部姿勢圖鑑（踢擊）

正面

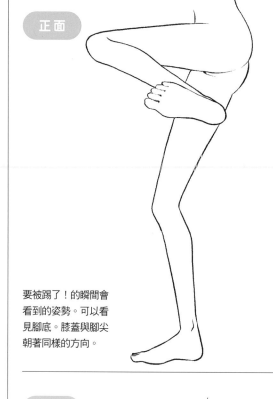

要被踢了！的瞬間會
看到的姿勢。可以看
見腳底。膝蓋與腳尖
朝著同樣的方向。

側面

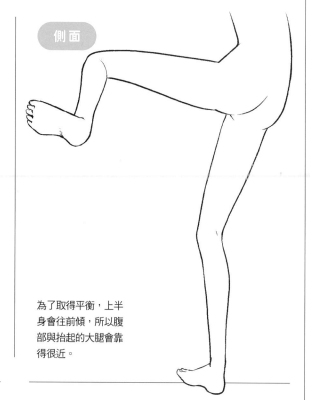

為了取得平衡，上半
身會往前傾，所以腹
部與抬起的大腿會靠
得很近。

背面

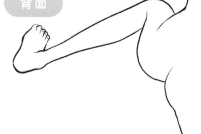

無法完全看見往上踢
的整條腿。不只是會
受到透視影響，也有
一部分會被遮住，所
以要特別注意大腿的
長度。

斜前方

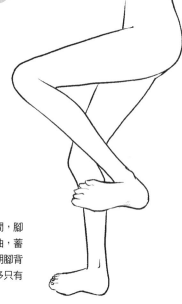

準備出腳的瞬間，腳
踝的關節會彎曲，蓄
勢待發。腳掌朝腳背
彎曲的角度最多只有
20°。

腿部姿勢圖鑑（將手放在膝蓋上）

正面

心想「好累……」的時候，往前彎腰並將雙手放在膝蓋上的姿勢。身體重心會放在膝蓋上。

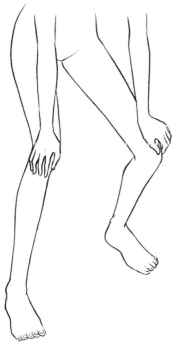

側面

左腳稍微往後挪，用腳尖支撐體重。因為右腳踩穩地面，所以幾乎所有重量都放在右腳上。

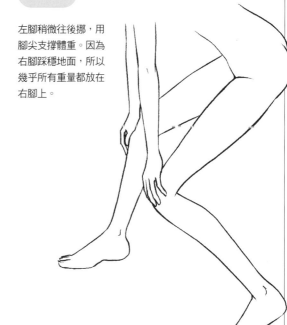

背面

重心放在往前踩的右腳上，所以膝蓋會大幅彎曲。用皺褶來表現膝蓋背面。

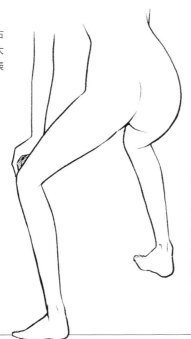

斜前方

右手放在膝蓋上，支撐體重。另一邊的左手扶著往後挪的腳。

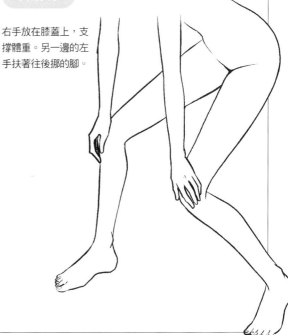

腿部姿勢圖鑑（背人）

正面

被背著的時候，腿部的姿勢。在這個範例中，被背著的人是放鬆的狀態，靠在對方的背上。

背面

雙腿膝蓋彎曲，小腿看起來很有立體感。彎曲處要畫出明顯的皺褶。

側面

上半身緊貼背著自己的人，被對方的背部支撐著。

雙腿放鬆

TIPS 雙腿用力的時候

被背著的人很有精神，雙腿正在用力的樣子。膝蓋會打直，腳趾也會用力。

伸直腿部

腿部姿勢圖鑑（公主抱）

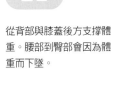

正面

從背部與膝蓋後方支撐體重。腰部到臀部會因為體重而下墜。

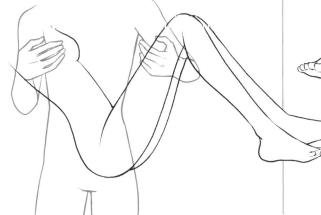

側面

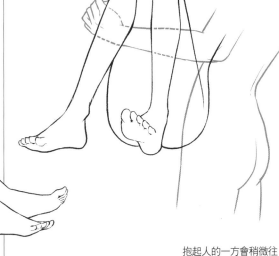

抱起人的一方會稍微往後仰，以手臂與腰部支撐女性的體重。

背面

主要能看見女性的腿。請注意不要將雙腿畫得太長或是太短。

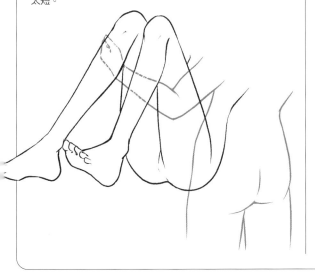

斜前方（俯視）

從稍高的位置俯視角色。描繪全身的時候可以清楚看見女性的模樣，是很好用的視角。

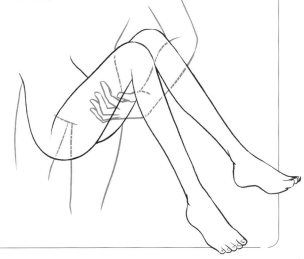

腳掌

描繪有立體感的「腳掌」！

「腳掌」的形狀凹凸不平又富有立體感，好像很複雜。
不要想一筆畫好，分成不同的區塊會比較容易描繪。

基礎畫法

分成不同區塊
會比較容易
理解！

3
調整線條，完成

1
畫出軸心與腳掌的骨架

畫出骨架。將腳掌分成腳踝、腳踝關節、腳跟、腳背、腳趾根部、腳趾等不同區塊。掌握各區塊的形狀，以組合這些區塊的方式，完成整隻腳掌的骨架。

2
畫出腳趾與
腳底的線條

再加上腳趾的線條、腳底的線條（足弓）、腳踝的線條。這時也要畫上內側的踝骨。

踝骨

足弓

TIPS 將腳掌分成多個區塊

將腳掌想像成區塊的集合體，畫起腳掌就會容易許多。

骨架
分成不同的區塊，
畫出骨架。

腳踝
腳背
腳踝關節
腳趾根部
腳跟
腳趾

調整線條
在腳掌的骨架上描繪線條。

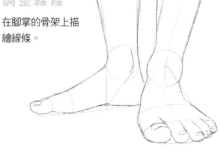

描繪腳掌的重點

將重點記在腦海裡，就能有自信地描繪腳掌。
掌握訣竅，學會描繪富有立體感的腳掌吧！

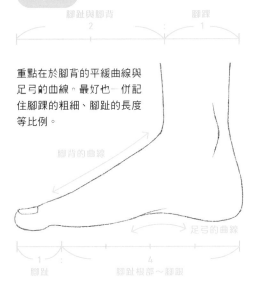

側面

腳趾與腳背
2
腳踝
1

重點在於腳背的平緩曲線與
足弓的曲線。最好也一併記
住腳踝的粗細、腳趾的長度
等比例。

腳背的曲線

足弓的曲線

1 ： 腳趾
4 腳趾根部～腳跟

正面　　　背面

內側踝骨

外側踝骨　　　　外側踝骨

腳趾寬度

請注意內側踝骨的位置比外側踝骨更高。

STUDY

腳掌的可動範圍

腳掌在走路時、伸直時，會做出各式各樣的姿勢。
描繪活動的腳掌時，為了畫出自然的動作，請先確認腳掌的可動範圍。

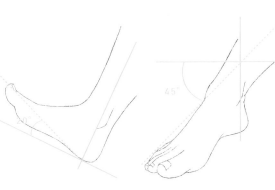

腳踝　　背屈　　蹠屈

45°

背屈（腳背上抬的運動）可活動20°，
蹠屈（腳背下壓的運動）可活動45°。

腳趾

做出踮起腳尖的動作時，腳趾根部可以彎曲將近
90°；做出捲起腳趾的動作時，包含腳趾的關節在
內，大約可以捲起80°。

PIP關節（四趾）

DIP
關節
（四趾）

IP關節（拇趾）

MTP關節

拇趾比其他四根腳趾少一個
關節。

雙腳的姿勢圖鑑 ❶

正面

從正面看的雙腳。請注意內側踝骨與外側踝骨的高度是不同的。

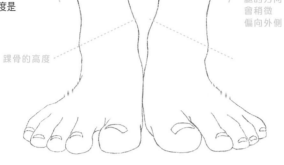

踝骨的高度

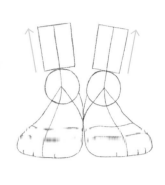

腿的方向會稍微偏向外側

側面（拇趾側）

腳背的弧度、腳趾根部與腳趾都有各自的傾斜角度。足弓的凹陷也是很重要的。

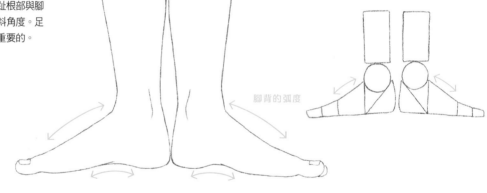

腳背的弧度

正上方

確認骨架，了解大致的立體構造。腿的骨架是圓柱狀，與腳踝的關節相連。

腿的方向會稍微偏向外側

背面

可以清楚看見腳跟與阿基里斯腱。請好好記住骨架的腳跟形狀。

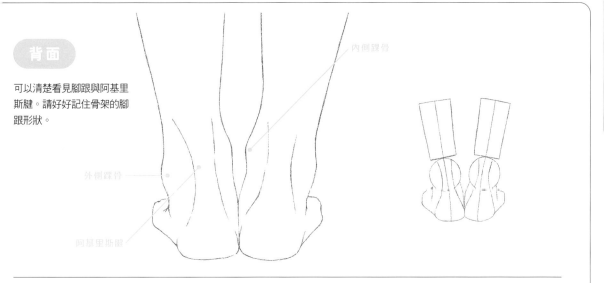

内側踝骨

外側踝骨

阿基里斯腱

側面（小趾側）

從小趾側也可以看見拇趾。足弓的曲線會比拇趾側（內側）還要不明顯。

可以看見拇趾

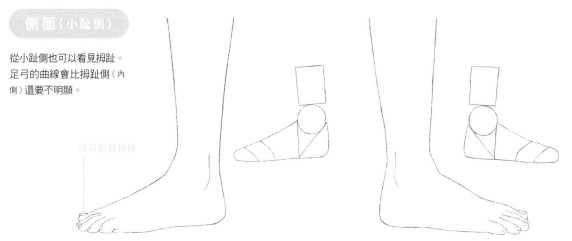

腳底

腳底的肉感很重要。與腳背正好相反，腳底的肉相當厚實，骨骼不明顯，所以要使用曲線來描繪。

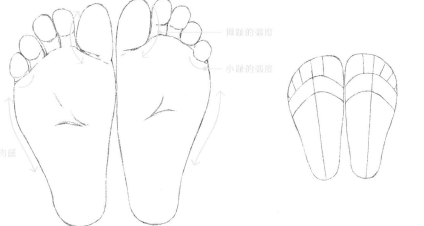

拇趾的弧度

小趾的弧度

肉感

雙腳的姿勢圖鑑 ②

從斜上方觀看的腳背

為骨架畫上中心線的話，就算是斜向的角度也能輕鬆掌握腳掌的形狀。

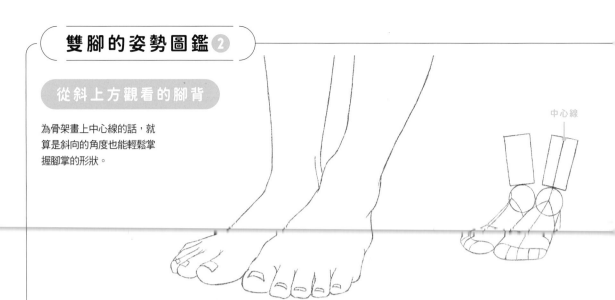

中心線

走路（側面）

用腳趾根部的面接觸地面。為了確實掌握有角度的關節位置，請透過骨架來確認。

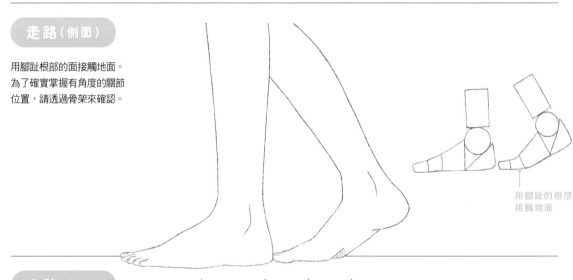

用腳趾的根部接觸地面

走路（背面）

能看見左腳的腳跟～腳底。腳趾根部到末端的部分會被遮住，可以知道是這裡接觸了地面。

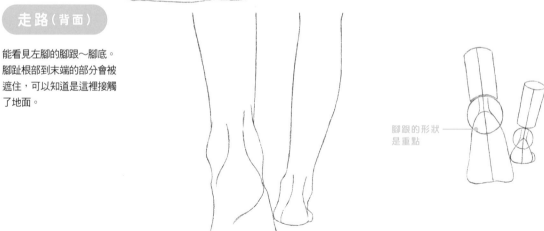

腳跟的形狀是重點

從斜上方觀看的腳跟

從腳跟延伸到阿基里斯腱的
曲線,是將腳掌後方畫得漂
亮的重點。請注意腿部到腳
跟的線條。

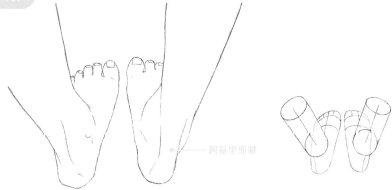

阿基里斯腱

走路(正面)

右腳(畫面左側)會露出腳底
部分。畫出腳趾根部的弧度
及腳跟,就能營造立體感。

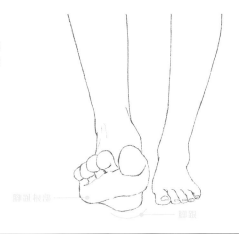
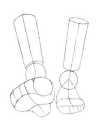

腳趾根部

腳跟

躺下時的腳底(斜前方)

從左腳(畫面右側)小趾延伸
出去的外側線條會在中途消
失,這樣就可以滑順地連接
到腳背。

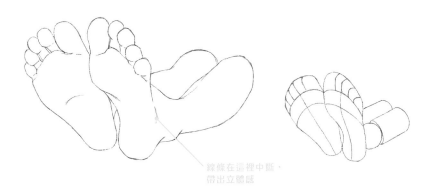

線條在這裡中斷,
帶出立體感

單腳的姿勢圖鑑

踮腳（正面）

用腳趾支撐體重。腳趾會完全接觸地面。

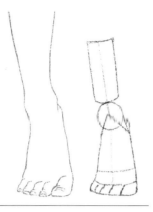

踮腳（背面）

可以明顯看到腳底與腳跟。阿基里斯腱也很清晰。

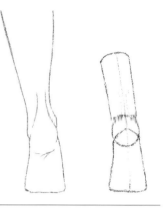

踮腳（側面）

從小腿到腳趾根部的線條，幾乎完全呈現一直線。

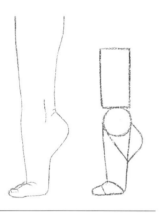

踮腳（斜前方）

可看見外側的踝骨。外側比內側更大。

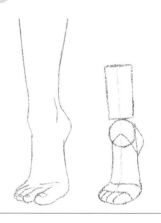

伸直時的腳底

小腿～腳底～腳趾趾腹的曲線帶有肉感。

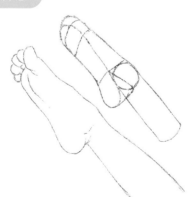

從斜前方觀看的腳底

較困難的構圖。要注意腳跟與腿部區塊之間的銜接處。

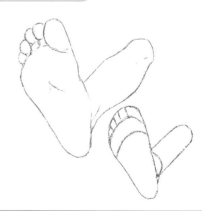

可以從正面看見的腳底

較困難的構圖。重點在於腳背與腿部區塊的銜接處。

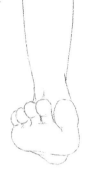

石頭

如果腳掌沒有接觸地面的話，伸直腳背會比較自然。

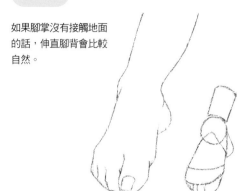

剪刀

與「石頭」的姿勢一樣會用力，所以腳背自然會伸直。

布

因為張開腳趾，所以會露出腳趾根部（腳底）。

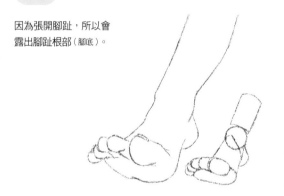

伸直時的腳背

腳背的線條會筆直延伸到腳趾根部。

從斜前方觀看的腳背

自然放著的腳掌。也要注意從腳踝延伸到腳背的線條。

好像哪裡怪怪的？ 「腿·腳掌」的NG範例

腿與腳掌從正面觀看時，並非沿著中心線呈左右對稱的形狀。請記住左右高度的差異，例如小腿肌肉的生長方式等等。

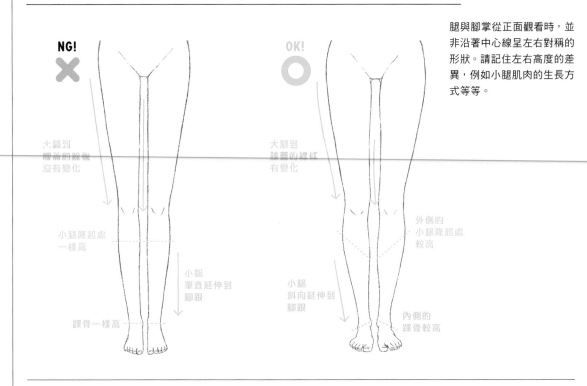

NG!

大腿到膝蓋的線條沒有變化

小腿隆起處一樣高

小腿筆直延伸到腳跟

踝骨一樣高

OK!

大腿到膝蓋的線條有變化

外側的小腿隆起處較高

小腿斜向延伸到腳跟

內側的踝骨較高

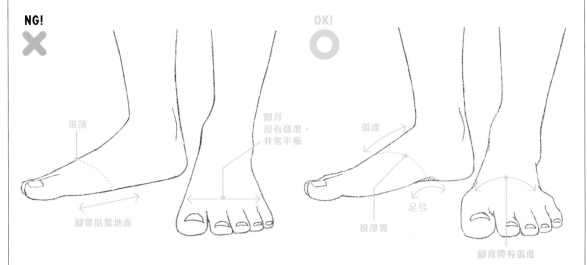

NG!

很薄

腳掌貼緊地面

腳背沒有弧度，非常平板

OK!

弧度

足弓

很厚實

腳背帶有弧度

描繪腳掌時，需要注意腳背的高度及弧度。另外還有足弓的凹陷等等。請學會描繪富有立體感，而且不生硬的腳掌。

4

全身

比例優美的身體、
滑順的曲線，
正是描繪女性肢體的
樂趣所在。

全身

描繪比例均衡的「全身」

現在終於要開始描繪「全身」了。
請觀察各部位的大小、長度與動作，掌握繪畫的重點。

基礎畫法

首先要決定「頭身」，
掌握全身的比例！

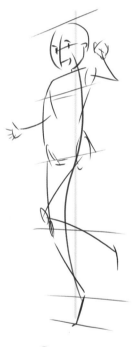

1
決定採用 7 頭身並畫出骨架

決定採用少女角色的標準頭身——7頭身，畫出全身的骨架。決定好大概的身高，開始描繪的時候也會比較輕鬆。

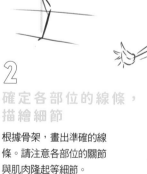

2
確定各部位的線條，描繪細節

根據骨架，畫出準確的線條。請注意各部位的關節與肌肉隆起等細節。

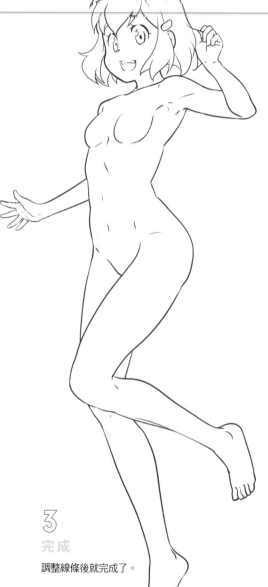

3
完成

調整線條後就完成了。

全身的比例（頭身與關節）

少女角色的標準頭身大約是
7 ～ 8 頭身。

請觀察關節的位置，確認身
體的哪裡可以活動。

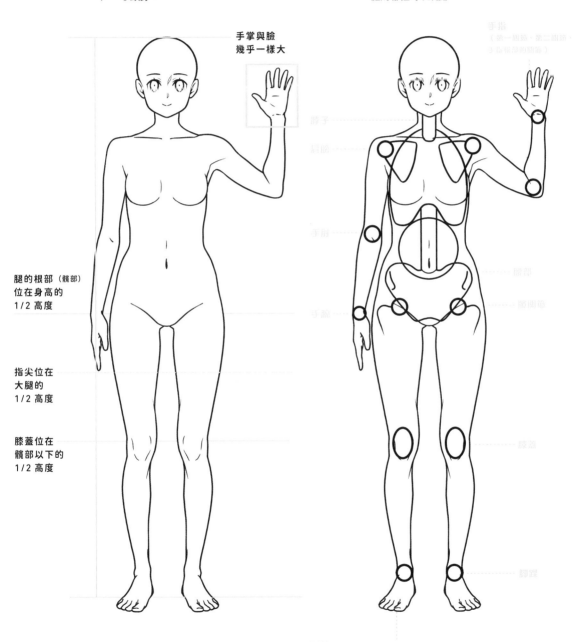

手掌與臉
幾乎一樣大

手指
《第一關節・第二關節・
手指根部的關節》

脖子

肩膀

手肘

腰部

腿的根部（髖部）
位在身高的
1/2 高度

髖關節

指尖位在
大腿的
1/2 高度

膝蓋位在
髖部以下的
1/2 高度

膝蓋

腳踝

腳趾《第一關節・第二關節・腳趾根部的關節》

關節的可動範圍

請確認軀幹主要關節的可動範圍。

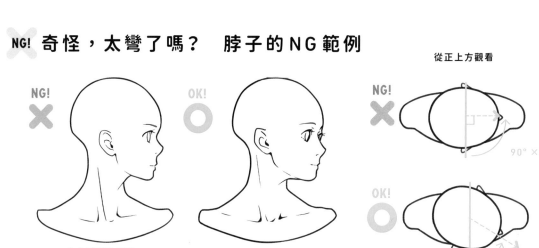

脖子

約40° | 屈曲(往前) | 約60° | 伸展(往後) | 約50°

往左右傾斜

左右各約40° | 約能彎曲60° | 約能彎曲50°

NG! 奇怪,太彎了嗎? 脖子的NG範例

從正上方觀看

NG! ✕ | OK! ○ | NG! ✕

左右轉頭的時候,
無法轉到90°

只能轉60°到80°

90° ✕

OK! ○

60°~80°

腰部

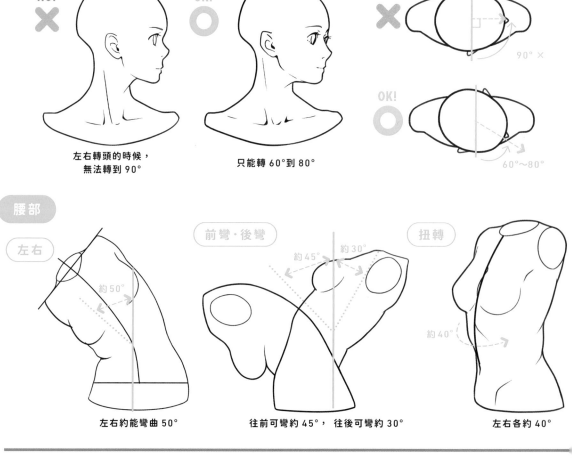

左右 | 前彎・後彎 | 扭轉

約50° | 約45° 約30° | 約40°

左右約能彎曲50° | 往前可彎約45°, 往後可彎約30° | 左右各約40°

肩膀

上下、往後

手臂可以上下張開
180°。從下方可以
往後張開約50°。

旋轉

往後可轉約30°，往前可轉約135°。

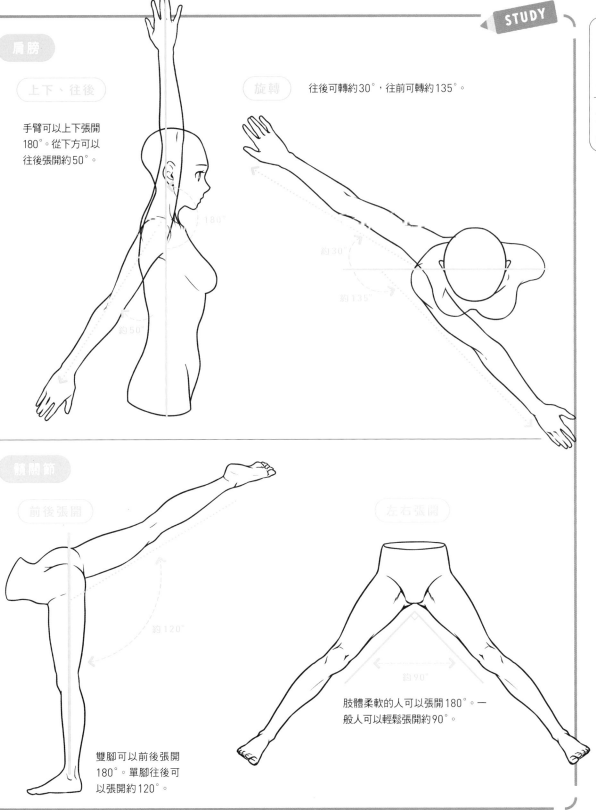

約180°

約50°

約30°

約135°

髖關節

前後張開

約120°

雙腳可以前後張開
180°。單腳往後可
以張開約120°。

左右張開

約90°

肢體柔軟的人可以張開180°。一
般人可以輕鬆張開約90°。

全身

描繪不同角度的「全身」

試著描繪角度有所變化的「全身」。
精通各式各樣的角度，自由地描繪角色吧。

基 礎 畫 法

用富有變化的肢體線條，
畫出充滿女人味的側面！

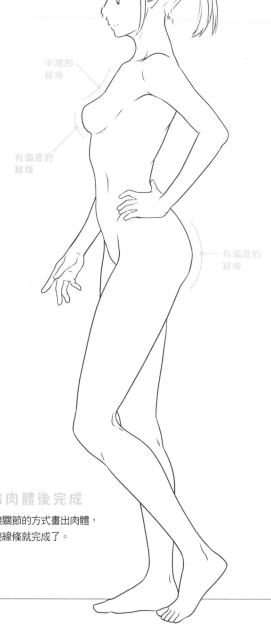

平滑的
線條

有弧度的
線條

有弧度的
線條

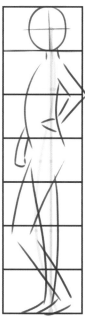

1

決定頭身，
畫出骨架

這裡也將角色設定為「7頭
身」，按照這個比例畫出全
身的骨架。將全身共分成 4
等分，確認髖部與膝蓋的位
置，畫出輪廓。

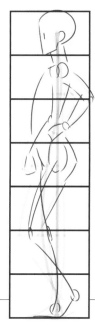

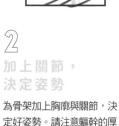

2

加上關節，
決定姿勢

為骨架加上胸廓與關節，決
定好姿勢。請注意軀幹的厚
度、各部位的動作與長度、
肌肉的隆起等特徵。

3

畫出肉體後完成

以連接關節的方式畫出肉體，
再調整線條就完成了。

仰視的畫法

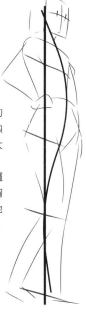

1 描繪骨架

首先畫出4條簡略的透視線。接著決定頭部的位置與大小，大致畫出全身的姿勢。這個時候，請畫出髖部與膝蓋的位置、胸部的厚度、腳掌與地面的接觸面等重點。

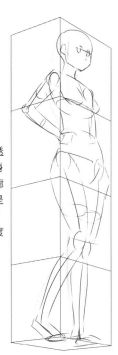

2 建立透視箱

以2點透視法建立透視箱。注意透視與身體的厚度，畫上胸廓與關節。在軀幹或是大腿處畫上橢圓形，會比較容易掌握厚度或相對位置。

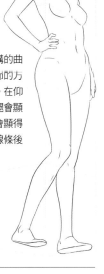

3 畫出肉體便完成

要注意立體結構的曲面，以連接關節的方式來畫出肉體。在仰視的角度下，腿會顯得比較長，頭會顯得比較小。調整線條後就完成了。

俯視的畫法

1 描繪骨架

首先畫出4條簡略的透視線。接著決定頭部的位置與大小，大致畫出全身的姿勢。這時請畫出髖部與膝蓋的位置、（因為是由上往下看的視角）肩膀的厚度等重點。

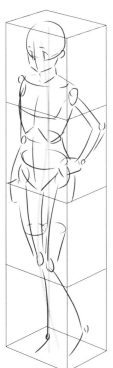

2 建立透視箱

以2點透視法建立透視箱。注意透視與身體的厚度，畫上胸廓與關節，以及手掌的位置等細節。在軀幹或是大腿處畫上橢圓形，會比較容易掌握厚度或相對位置。

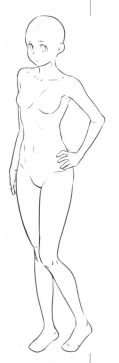

3 畫出肉體便完成

要注意立體結構的曲面，以連接關節的方式來畫出肉體。在俯視的角度下，可以清楚看見頭頂，腳掌則顯得比較小。最後再調整線條就完成了。

全身

在描繪時留意「重心」

如果覺得角色的動作有點生硬,就要留意「重心」!
重心可以為站姿增添動感,畫出自然的姿勢。

基礎畫法

肩膀、腰部、骨盆的線條
不一致的模樣充滿了美感!

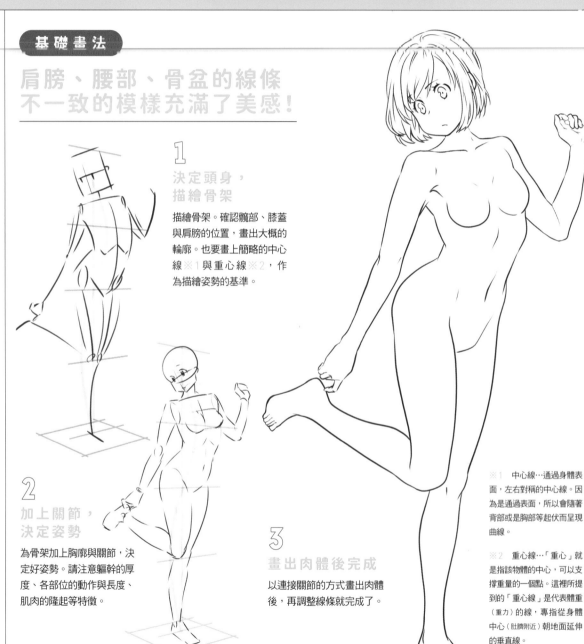

1

決定頭身,
描繪骨架

描繪骨架。確認髖部、膝蓋
與肩膀的位置,畫出大概的
輪廓。也要畫上簡略的中心
線※1與重心線※2,作
為描繪姿勢的基準。

2

加上關節,
決定姿勢

為骨架加上胸廓與關節,決
定好姿勢。請注意軀幹的厚
度、各部位的動作與長度、
肌肉的隆起等特徵。

3

畫出肉體後完成

以連接關節的方式畫出肉體
後,再調整線條就完成了。

※1 中心線…通過身體表
面,左右對稱的中心線。因
為是通過表面,所以會隨著
背部或是胸部等起伏而呈現
曲線。

※2 重心線…「重心」就
是指該物體的中心,可以支
撐重量的一個點。這裡所提
到的「重心線」是代表體重
(重力)的線,專指從身體
中心(肚臍附近)朝地面延伸
的垂直線。

左右不對稱的姿勢與重心線

以單腳支撐體重的站姿

筆直的站姿

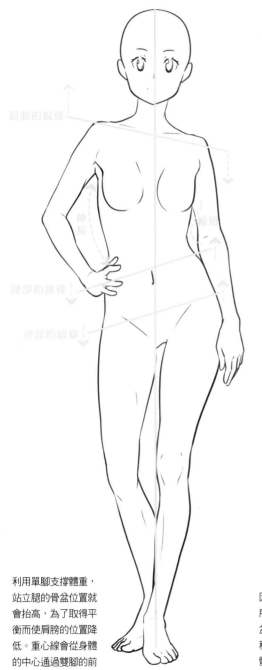

肩膀的線條

伸長　縮短

腰部的線條

骨盆的線條

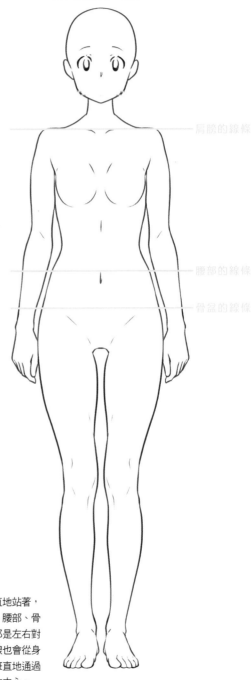

肩膀的線條

腰部的線條

骨盆的線條

利用單腳支撐體重，站立腿的骨盆位置就會抬高，為了取得平衡而使肩膀的位置降低。重心線會從身體的中心通過雙腳的前後中心。

因為是筆直地站著，所以肩膀、腰部、骨盆的線條都是左右對稱。重心線也會從身體的中心筆直地通過雙腳的左右中心。

全身姿勢圖鑑（正面）

放鬆

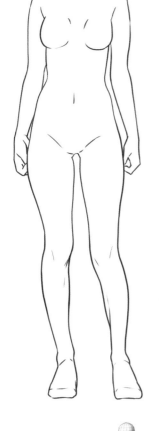

全身不使出多餘的力量，放鬆站立的狀態。雙腳大約與肩同寬，容易保持平衡。

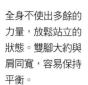

緊張

因為緊張，肩膀會使力。雙腿也跟著用力，緊緊併攏著站好。

累死了～

從緊張中解脫，全身無力的樣子。肩膀、腰部與雙腿都筋疲力盡，隨著體重搖搖晃晃。

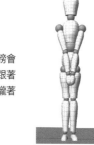

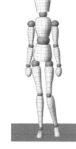

全身姿勢圖鑑（側面）

放鬆

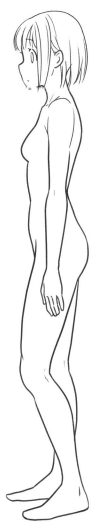

緊張

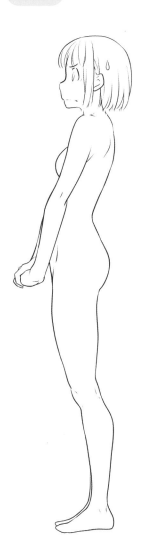

累死了～

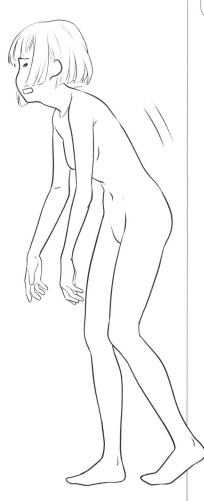

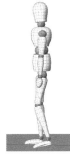

放鬆而保持平衡的狀態。以右腳支撐體重。

相較於全身放鬆的狀態，腰部到背部的線條會往後彎。從這裡可以看出用力的程度。

上半身的力量特別虛弱。腰部沒有用力，導致上半身往前方傾斜。雙手也是下垂的狀態。

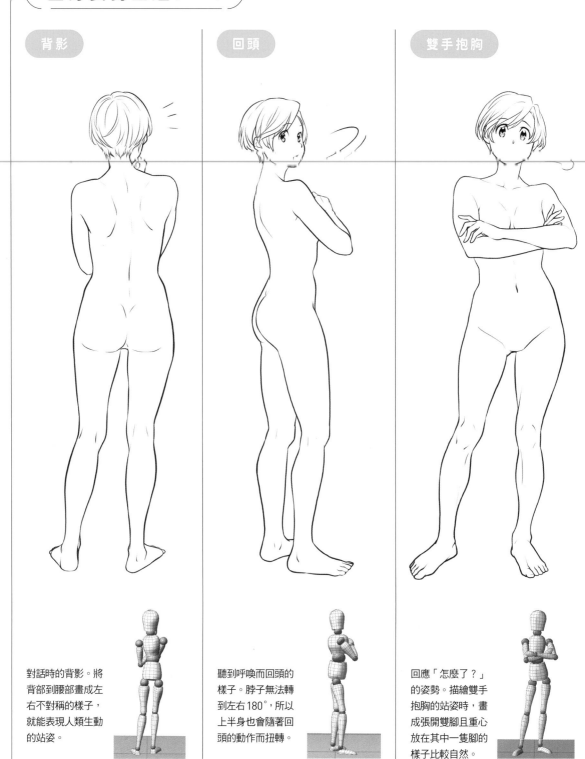

全身姿勢圖鑑（站立）

背影

回頭

雙手抱胸

對話時的背影。將背部到腰部畫成左右不對稱的樣子，就能表現人類生動的站姿。

聽到呼喚而回頭的樣子。脖子無法轉到左右180°，所以上半身也會隨著回頭的動作而扭轉。

回應「怎麼了？」的姿勢。描繪雙手抱胸的站姿時，畫成張開雙腳且重心放在其中一隻腳的樣子比較自然。

全身姿勢圖鑑（跳舞）

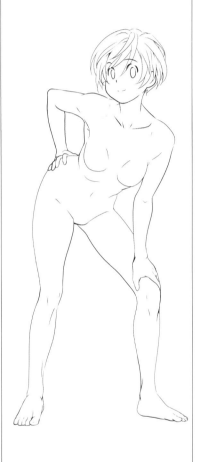

舞動雙腳，大幅扭轉上半身。手臂也會配合上半身的動作揮舞。

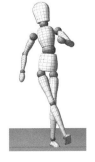

踏著舞步。跳舞的時候，體重會隨時朝前後左右移動。

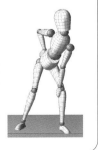

將手放在單邊膝蓋上，結束表演！重點在於支撐上半身體重的手臂形狀，以及另一邊肩膀抬起的模樣。

大笑	哭泣	生氣

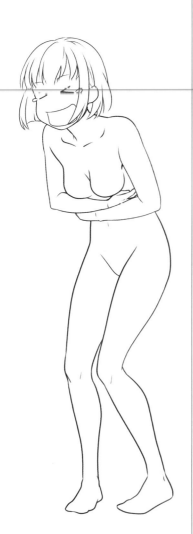

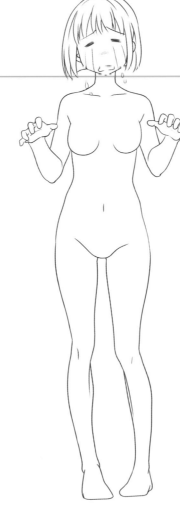

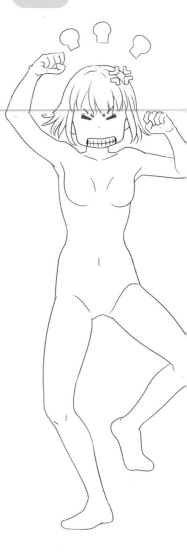

捧腹大笑。姿勢會往前傾，使膝蓋因支撐體重而彎曲。

無助哭泣的樣子。肩膀下垂，雙腳也是搖搖晃晃的無力狀態。

氣得「火冒三丈」的樣子！肩膀、手臂與雙腳都會產生向上的力量。

大受打擊！

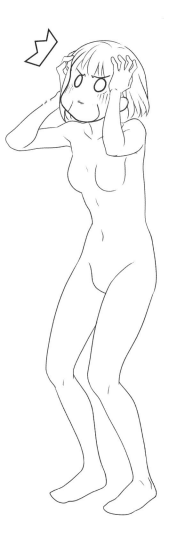

高興

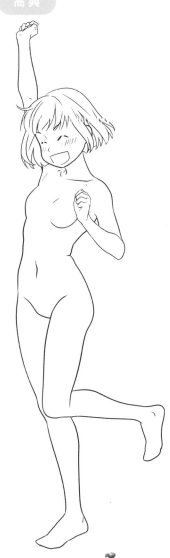

扭扭捏捏……

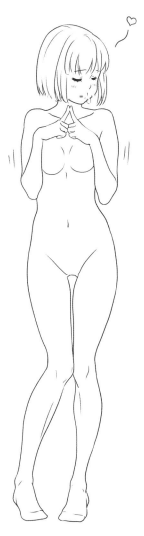

抱著頭大喊「不會吧！」的樣子。臉部朝上，雙手放在頭部。彎曲膝蓋會讓姿勢更自然。

擺出勝利姿勢。單手高舉，彎曲另一邊的腳保持平衡。用極大的動作來表現強烈的喜悅。

害羞的樣子。將手臂與手掌縮到靠近身體的地方，微微地扭動。腳掌也朝向內側。

全身姿勢圖鑑（重量・正面）

伸長手臂

好重！

嘿咻！

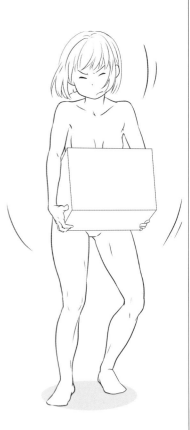

試圖拿取上方物品的樣子。高高地舉起手，踮起同一邊的腳尖，盡量搆到最高的地方。

感受到重量往下一沉的瞬間。身體會被物體的重量往下拉。彎曲膝蓋的動作可以表現重量。

勉強將重物抬起。肩膀會聳起，手臂則伸直。

全身姿勢圖鑑（重量・側面）

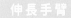

伸長手臂

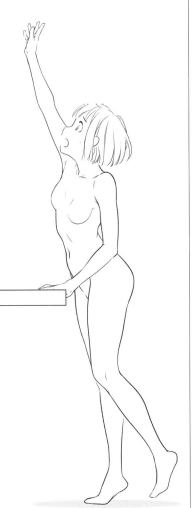

好重！

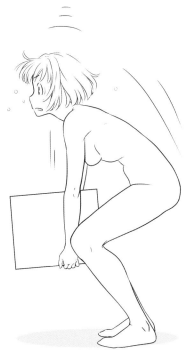

嘿咻！

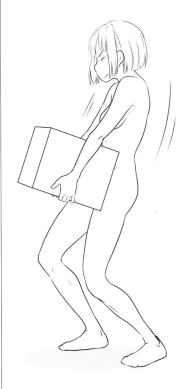

沒有伸長的另一隻
手為了保持平衡而
放在桌上。

手臂會因物體的重
量而完全伸直。手
臂朝向下方，上半
身則被拉向前方。

讓物體靠近腰部，
以上半身稍微往後
仰的方式來保持平
衡。搬運重物時，
膝蓋不會伸直。

啊，喂？

打發時間

我在這裡！

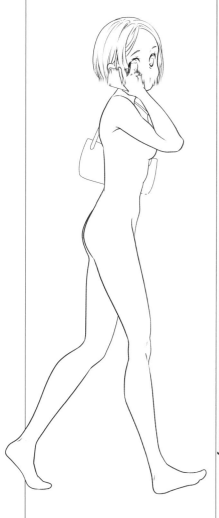

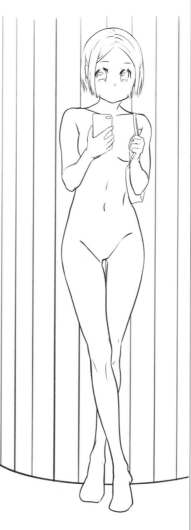

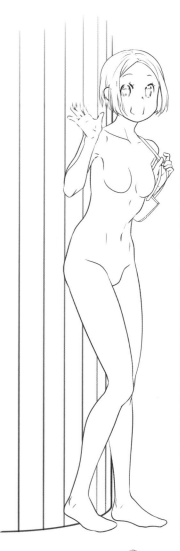

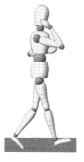

手機響了之後接起來。開始講電話的時候，眼神稍微朝向上方會給人比較自然的印象。

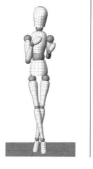

等待約會對象抵達前，看看手機打發時間。稍微靠在牆上，等人的姿勢。

約會對象抵達的時候。從手機上抬起頭，舉起單手打招呼的動作。

全身姿勢圖鑑（購物）

要買什麼呢？

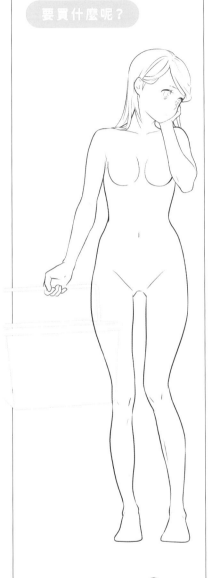

哪個比較好？

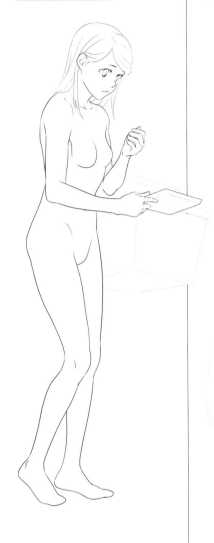

買了好多

購物時的一幕。購物籃目前還很輕。角色慢慢走著，正在考慮要買什麼。

專心比較商品。從商品架上拿起不同商品，互相比較。稍微彎腰的動作可以給人親民且自然的印象。

購物完畢，雙手都提著有點重的購物袋。將肩膀、腰部等部位畫成左右不對稱的樣子，就可以表現重量。

全身姿勢圖鑑（射擊）

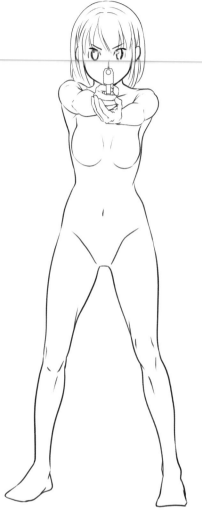

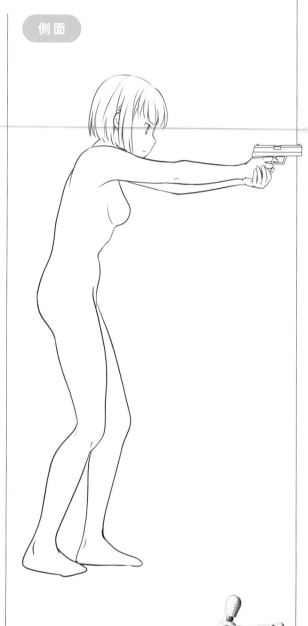

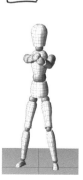

舉槍的動作。雙腳大幅張開，準備承受開槍時的衝擊。持槍的雙手高度不同，所以肩膀的高度也是左右不對稱。

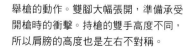

為了縮短眼睛與槍、槍與對象的距離，身體姿勢會稍微前傾。槍口與眼睛大約等高，藉此瞄準目標。

全身姿勢圖鑑（踢擊）

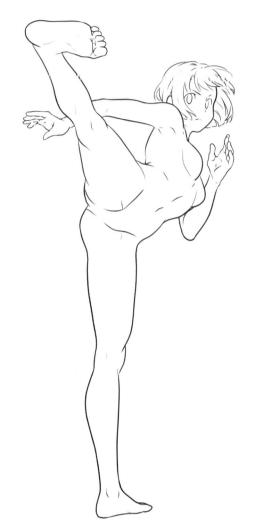

正面

為了用腳踢到高處，上半身會相對降低。與往上踢的腿不同側的手臂會收在胸前。

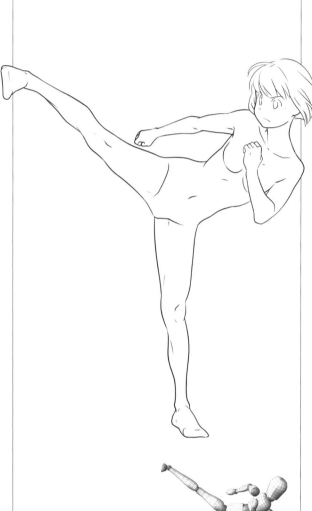

側面

放低上半身，腿部高高往上踢。與往上踢的腿同一側的手臂會順著力道往深處（背後）移動。

145

坐姿

試著描繪「坐姿」吧

描繪「坐姿」需要注意深度。
大腿與小腿的長度看起來會有所不同。

基礎畫法

膝蓋在最前方。
大腿幾乎看不到！

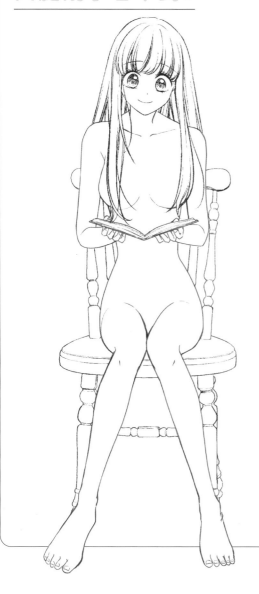

1

分區描繪骨架

將頭部、上半身、小腿、大腿、手臂、椅子等部分分成不同的區塊，描繪骨架。確認關節的位置，畫出肉體。

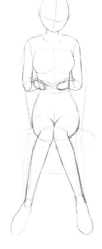

2

決定各部位的線條，描繪細節

根據骨架畫出準確的線條。深入描繪頭髮、臉與手指等細節。

3

調整線條

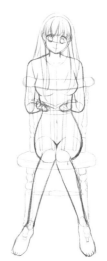

將輪廓線調整成具有粗細變化的樣子，一口氣大幅增加細節。

翹腳姿勢圖鑑

正面

較為困難的角度。上方大腿的重疊部分會被壓扁。另外，疊在上方的大腿根部，也就是屁股的部分會稍微抬起。

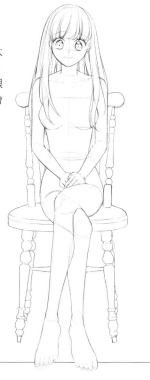

斜前方

疊在上方的那條腿，膝蓋以下的部分無法筆直地往下放。腳尖會略微朝向斜前方。

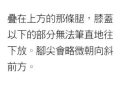

側面

先依序畫出下方的大腿與小腿，再接著畫出上方的大腿與小腿，會比較容易描繪。

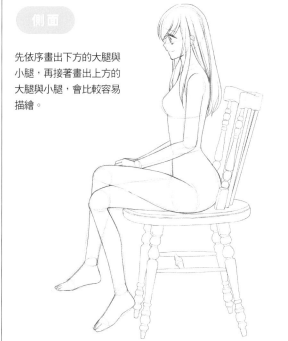

身體太僵硬！ NG範例

雙腿重疊的部分如果有明顯的縫隙，就會顯得很生硬。除此之外，如果疊在上方的那條腿筆直往下放，看起來會像是非常用力的樣子。這兩種情形看起來都像是髖關節太僵硬，勉強做出這種姿勢的樣子。

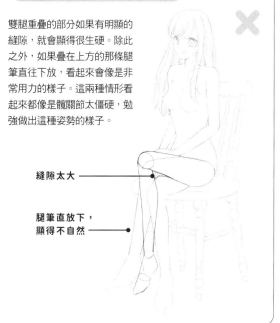

縫隙太大 ——

腿筆直放下，
顯得不自然 ——

坐姿圖鑑 ①

端正坐好（正面）

神情緊張。小腿併攏並朝向斜下方。

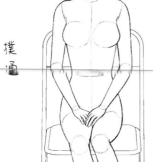

撲通

撲通

端正坐好（側面）

打直腰桿，立起骨盆，給人認真的印象。纖細的腰身是重點。

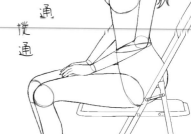

撲通
撲通

倚靠的坐姿（正面）

雙膝併攏、小腿張開的放鬆坐姿。

好熱〜

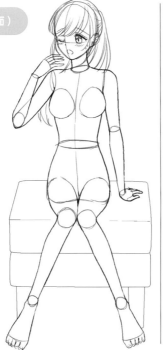

倚靠的坐姿（側面）

以單手支撐體重，背部往後仰。

好熱〜

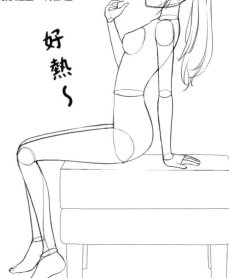

上課中（正面）

手肘撐在桌上，扶著頭部。

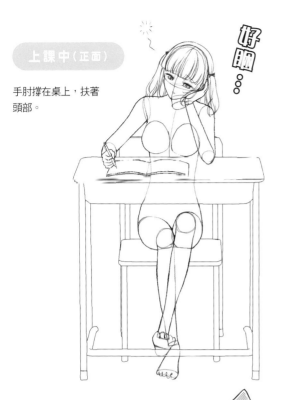

好睏。。。

上課中（側面）

單腳放在桌腳橫桿上，表現心不在焉的樣子。

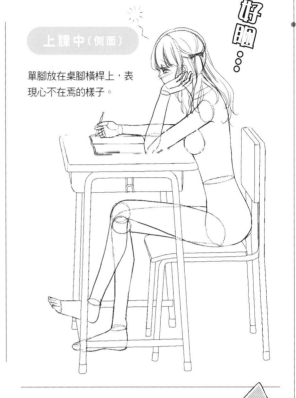

好睏。。。

不小心睡著（正面）

撐不住了。趴在桌上的動作。全身無力，膝蓋也張開了。

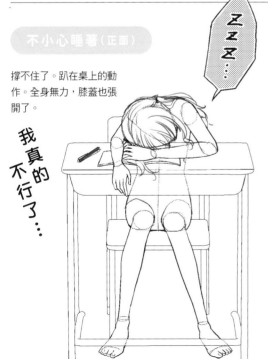

ZZZ…

我真的不行了…

不小心睡著（側面）

把頭直接放在桌上，上半身往前倒。伸長的手腕會往下垂。

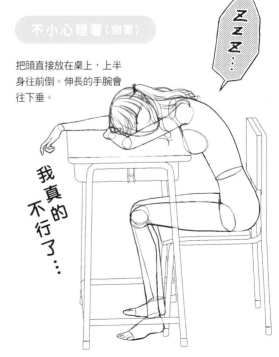

ZZZ…

我真的不行了…

跪坐（正面）

身體腰桿打直，放鬆肩膀力道的美麗跪坐姿勢。

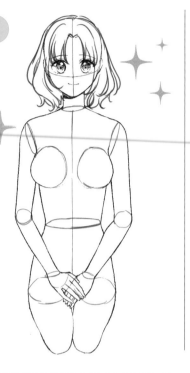

正端正

跪坐（側面）

大腿與小腿重疊處的肉會被壓扁。纖細的腰身也是重點。

正端正

跪坐（背面）

屁股下方會露出腳底。

正端正

鞠躬（側面）

跪坐狀態下的鞠躬。臀部會離開腳底。

低頭

抱膝坐（正面）

雙腿稍微張開的話，可以不經意地展露出性感。

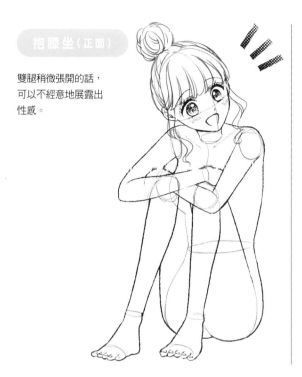

抱膝坐（側面）

將手臂放在膝蓋上，上半身就會往前傾。

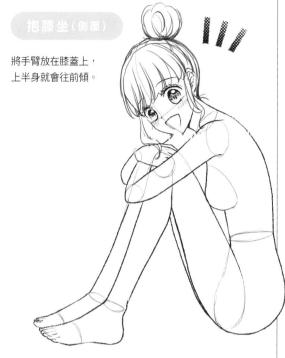

盤腿（正面）

相當放鬆的模樣。上半身往後仰，舒適自在地交疊雙腳。

嗯⋯

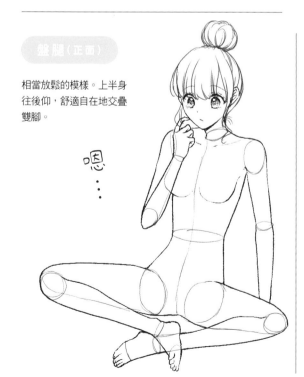

盤腿（側面）

靠著沙發等物體的狀態。用臀部到腰部的力量支撐身體。

嗯⋯

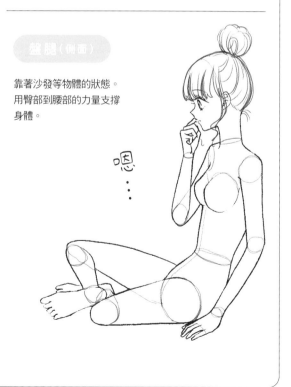

鴨子坐（正面）

彎曲膝蓋，腳掌放在臀部外側。把手放在雙腿之間可以給人可愛的印象。

盯 —— …

鴨子坐（俯視）

與仰望的女孩四目相交。因為是俯視的角度，所以會強調胸部與大腿。

盯 —— …

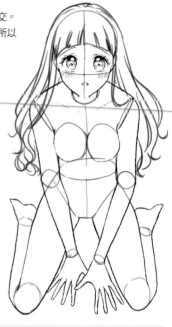

靠著別人睡覺（斜前方）

重心放在倚靠的方向。因此，另一邊的肩膀與腰部的位置會抬高。

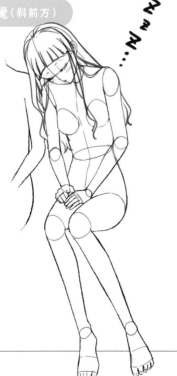

靠著別人睡覺（側面）

表現頭部的重量。以身旁人物的肩膀來支撐重量。

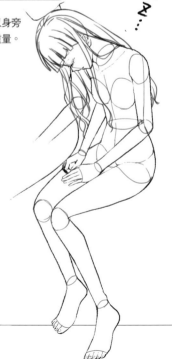

蹲下（正面）

臀部的位置比腳跟更高。

啊！

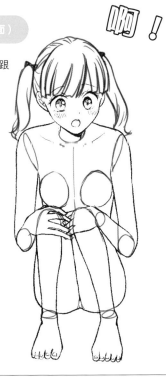

蹲下（側面）

為了保持平衡，上半身會往前傾。

啊！

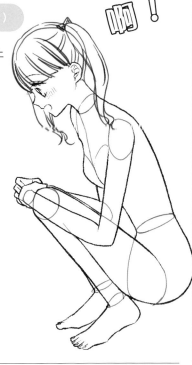

立起單邊膝蓋（正面）

忍者。將手放在立起的膝蓋上，另一隻手則扶著地面。

是！

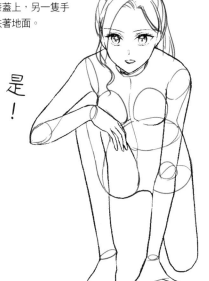

立起單邊膝蓋（側面）

膝蓋接觸地面的那條腿會抬高腳跟，而且臀部會懸在半空中。

是！

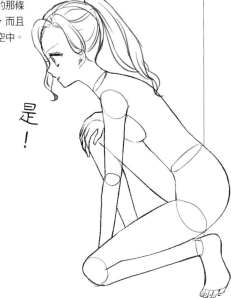

153

睡姿

描繪舒適的「睡姿」

到目前為止，我們已經學過如何描繪站姿與坐姿的全身。
接下來，請試著學習如何描繪放鬆的「睡姿」吧。

基礎畫法

**描繪躺著的姿勢，
更需要注意身體的
立體結構**

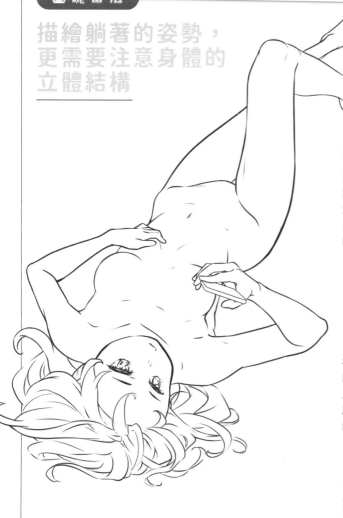

1

描繪骨架

建立透視箱，在裡面描繪人物的骨架。與描繪站姿時相同，先決定全身的姿勢之後，再加上關節。

2

**根據關節，
畫出肉體**

根據骨架與關節，畫出肉體。為軀幹與腿部畫上橢圓形，注意身體的厚度與立體感是很重要的部分。

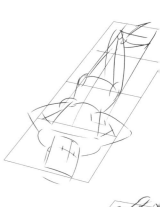

3

**調整線條，
描繪細節後完成**

調整線條，畫上細節後就完成了。

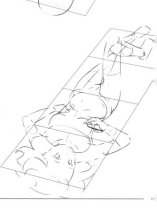

睡姿圖鑑 ①

正上方

胸部的脂肪會因為重力
而往外側擴散

胸部的脂肪會因為重力而稍
微往旁邊擴散。

側躺

腰身

大腿·膝蓋·
小腿的線條輕化

縮起身體睡覺。腰身是很有
女人味的地方。

隨興地趴著

腰身與臀部的
曲線柔化

強調胸部、腰部以及臀部的
姿勢。

趴著用手肘撐起身體

翹起其中一條腿，姿態悠閒的樣子。請注意伸直那條腿的長度。

稍微露出腳底

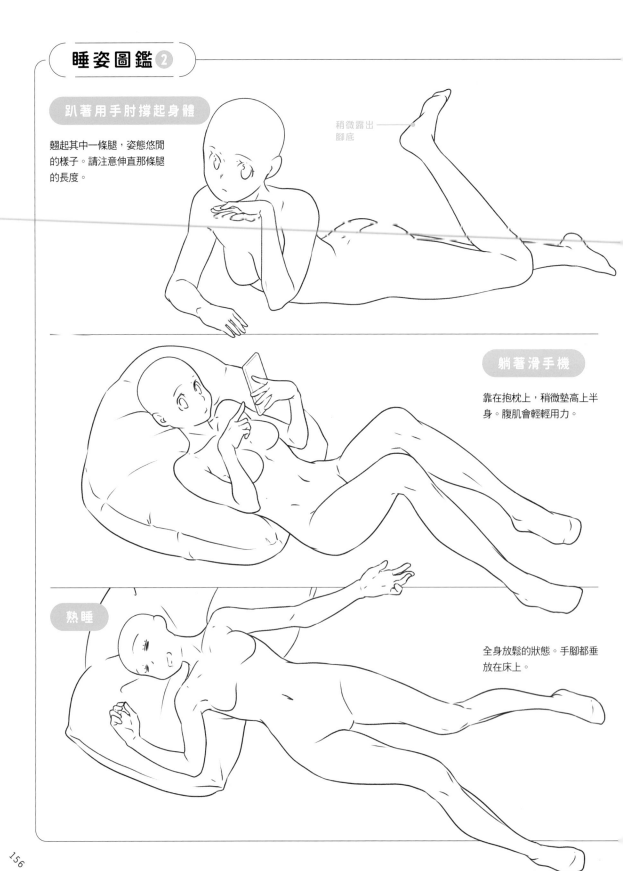

躺著滑手機

靠在抱枕上，稍微墊高上半身。腹肌會輕輕用力。

熟睡

全身放鬆的狀態。手腳都垂放在床上。

側身用手肘撐起身體

稍微扭轉上半身，給人性感的印象。可以強調胸部、腰身與大腿。

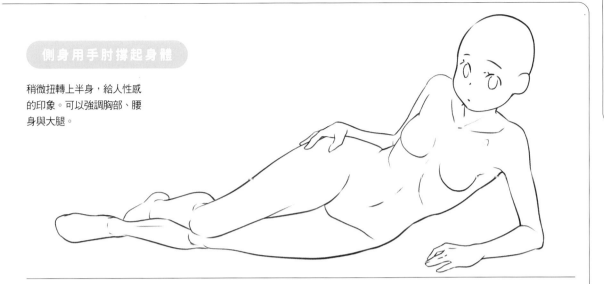

從腳邊觀看

從腳邊看過去的視角。
跟仰視一樣，腿看起來會比較長。

下半身看起來
比較長

從頭頂觀看

從頭頂看過去的視角。視覺效果類似俯視。

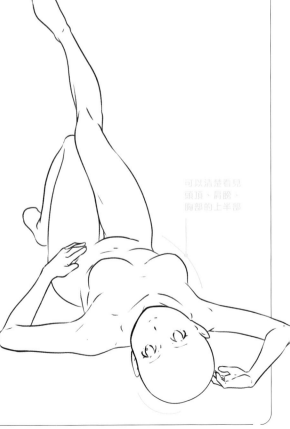

可以清楚看見頭頂、肩膀、胸部的上半部

全身

描繪美麗的「身材曲線」

女性的身體具有優美的曲線。請畫出自然的身材曲線，
快樂地創造充滿魅力的女性角色吧。

基礎畫法

將女性特有的部位
描繪得柔美動人

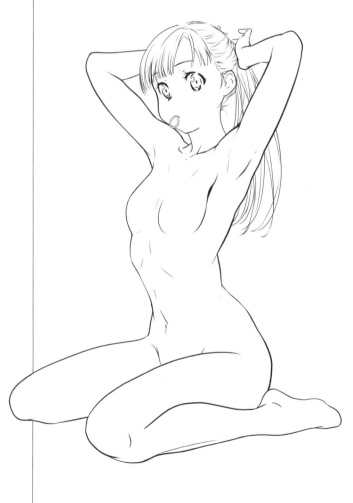

1

描繪骨架

決定要描繪的姿勢，加
上關節。以連接關節的
方式，畫出肉體。

2

**爲身體的線條
加上女性的部位**

畫出胸部、臀部、大腿
等具有女性化特徵的部
位。以自然的柔美曲線
構成身材的輪廓。

3

**調整線條，
描繪細節後完成**

調整線條，畫上細節後
就完成了。

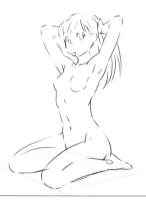

各種角度的胸部

胸部的脂肪很柔軟,形狀會根據角度或姿勢而改變。現在就來觀察胸部的變化吧。

從正上方觀看胸部

乳房重疊在胸大肌的上方,兩邊都會稍微朝向身體的外側。

雙手雙腳撐地時的胸部

會因重力而往下垂。

伸懶腰時的胸部

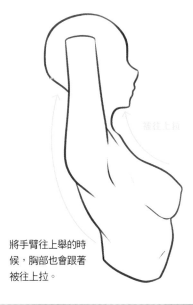

將手臂往上舉的時候,胸部也會跟著被往上拉。

各種角度的下半身

臀部與大腿也有脂肪,所以要用滑順的曲線來描繪。

跪坐(背面)

臀部下方的脂肪會因為被腳底擠壓而變形。

抱膝坐(側面)

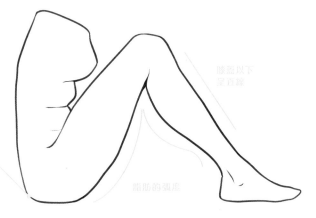

從臀部到大腿後側的曲線是重點。

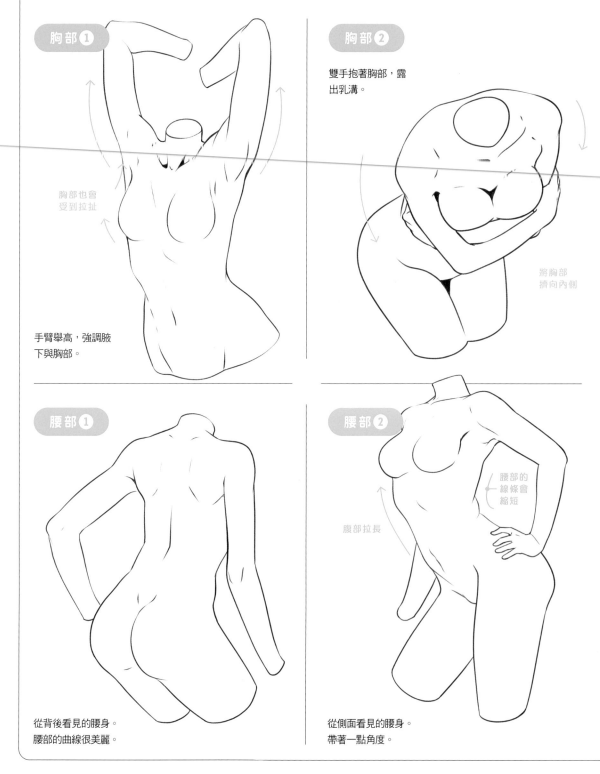

性感的姿勢圖鑑

胸部 ①

胸部也會
受到拉扯

手臂舉高，強調腋
下與胸部。

胸部 ②

雙手抱著胸部，露
出乳溝。

將胸部
擠向內側

腰部 ①

從背後看見的腰身。
腰部的曲線很美麗。

腰部 ②

腰部的
線條會
縮短

腹部拉長

從側面看見的腰身。
帶著一點角度。

臀部 1

擺出向前傾的姿勢，可以清楚展露臀部的弧度。

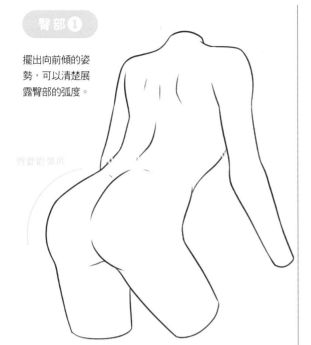

臀部的弧度

臀部 2

站立時臀部呈現的肉感。

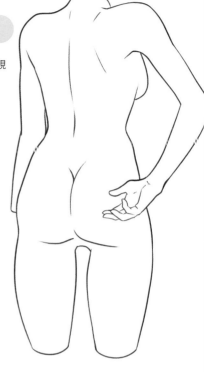

大腿 1

看得見胸部與大腿的姿勢。

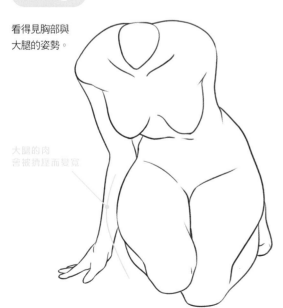

大腿的肉會被擠壓而變寬

大腿 2

坐下時的大腿。帶有肉感。

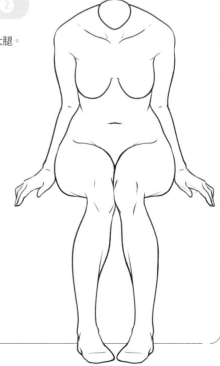

雖說同樣都是女性角色，但肉感也會因人而異。
請根據年齡與角色特質，畫出肉感的差異吧。

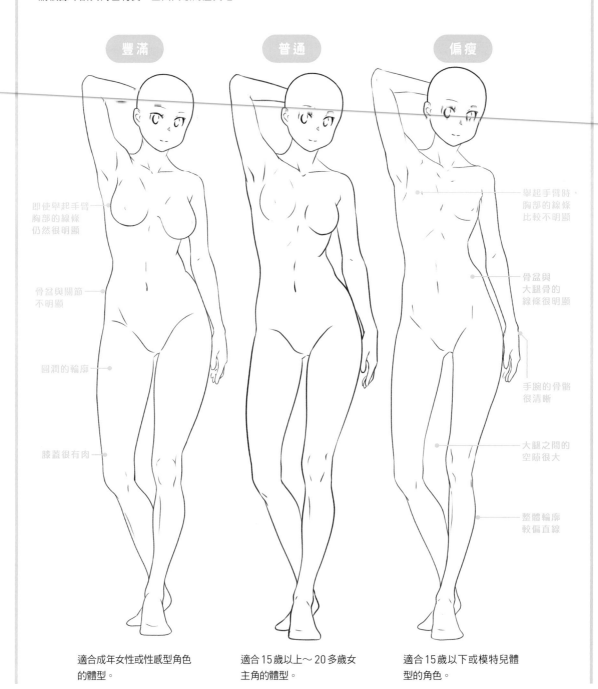

豐滿　　　　　　普通　　　　　　偏瘦

即使舉起手臂
胸部的線條
仍然很明顯

骨盆與關節
不明顯

圓潤的輪廓

膝蓋很有肉

舉起手臂時，
胸部的線條
比較不明顯

骨盆與
大腿骨的
線條很明顯

手腕的骨骼
很清晰

大腿之間的
空隙很大

整體輪廓
較偏直線

適合成年女性或性感型角色
的體型。

適合15歲以上～20多歲女
主角的體型。

適合15歲以下或模特兒體
型的角色。

部位圖鑑

5

服裝

服裝的選擇
會大幅影響角色設定。
盡情享受為角色搭配
各種服飾的過程吧。

服裝

愉快地描繪「服裝」吧

「服裝」可以表現角色的性格、工作或時代背景等細節。
試著描繪服裝，享受為角色打扮的樂趣吧。

基礎畫法

**表現布料的
厚度與皺褶吧！**

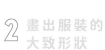

1 描繪全裸的人體

首先畫出還沒穿上衣服的女孩子。手腳的動作等姿勢會對接下來要描繪的服裝皺褶產生很大的影響。

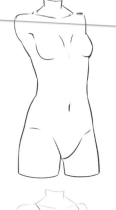

**2 畫出服裝的
大致形狀**

描繪覆蓋在人體表面的服裝。這次畫的是布料偏輕薄，而且貼身的居家服。布料沒有什麼厚度，所以要貼著身體描繪。

**3 描繪服裝皺褶
與細節**

因為相當貼身，所以布料幾乎不會鬆弛。在胸部下方、雙腿根部加上皺褶。短褲上裝飾了蝴蝶結。

基本服裝

首先，了解經典款的服裝該如何描繪吧。
重點在於觀察布料的縫線與厚度，然後表現其特徵。

T恤

因為布料十分輕薄，所以會有許多又細又長的皺褶。布料的縫線也會產生皺褶。

牛仔褲

髖部、雙腿側邊、口袋的縫線是最明顯的特徵。布料偏硬，所以只會有少數明顯的皺褶。

裙子

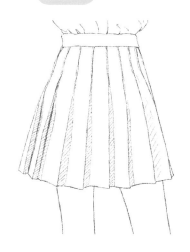

學生制服很常見的百褶裙。裙子飄起時會稍微露出內側的布料。

描繪服裝的皺褶

布料受到拉扯就會產生皺褶。
請了解皺褶的構造，試著描繪服裝吧。

襯衫

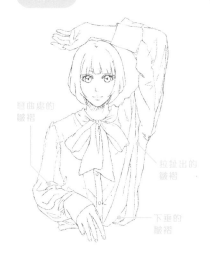

彎曲處的皺褶

拉扯出的皺褶

下垂的皺褶

布料偏薄，比較寬鬆的設計。會產生許多明顯的皺褶。

連帽衫

扭轉皺褶

布料偏厚的連帽衫。會產生較少的明顯皺褶。

毛衣

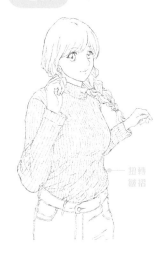

扭轉皺褶

貼身的布料。配合身體的凹凸，活動的地方會產生皺褶。

基礎裙裝圖鑑

連身裙

迷你裙

長裙

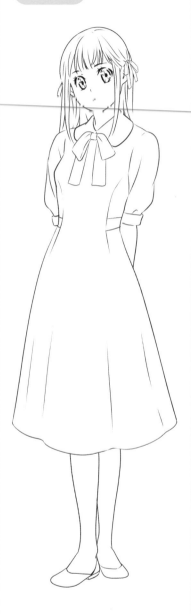

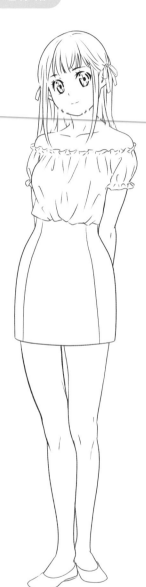

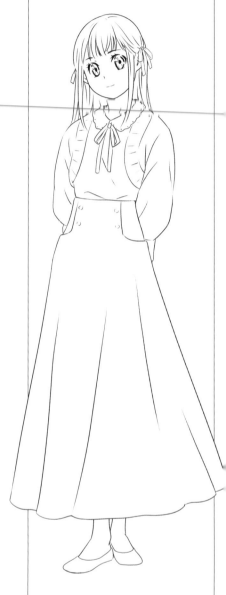

給人端莊印象的連身裙。長度到膝蓋以下的裙子可以增添優雅的氣質。胸口的蝴蝶結則讓整體又多了一份可愛感。側邊的縫線可以縮緊腰身，讓身材比例更好。

長度到大腿的緊身迷你裙。可以營造有點性感且活潑的氣息。上半身是露肩的設計，更可以健康地展露肌膚！是非常適合發動攻勢的夏季穿搭。

長度可以遮蓋小腿的長裙。夏天雖然很適合穿著布料輕盈的長裙，但秋冬穿搭當然也經常使用到它。在造型上也很多樣化，輕輕飄揚的裙襬給人溫柔婉約的印象。

基礎褲裝圖鑑

緊身褲

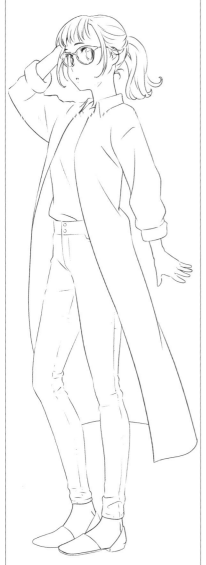

可以讓雙腿看起來更細長的緊身褲。在外面套一件長襯衫,製造修長的線條,就能夠讓身材比例更好!可以營造簡約又知性的風格。將上衣改成連帽衫,就會變成運動風的打扮。

牛仔寬褲

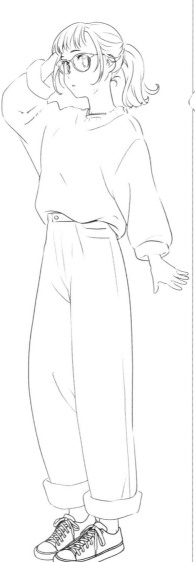

剪裁較為寬鬆的長褲。搭配同樣寬鬆的毛衣,就會變成一套休閒風格的服裝。寬鬆的上衣加上寬鬆的褲子,充滿了溫柔的氣息。將褲管反折到腳踝處,使腳步更輕盈。

卡其褲

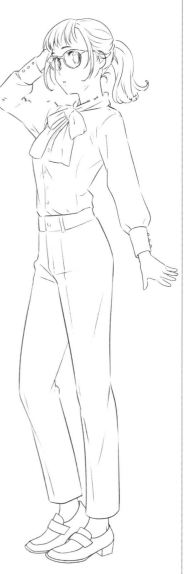

使用稱為「斜紋棉布」的厚棉布做成的褲子。不只是休閒裝扮,也很適合出現在正式場合。如果中央有燙出摺痕,正式感就會更強。

穿搭圖鑑 ①

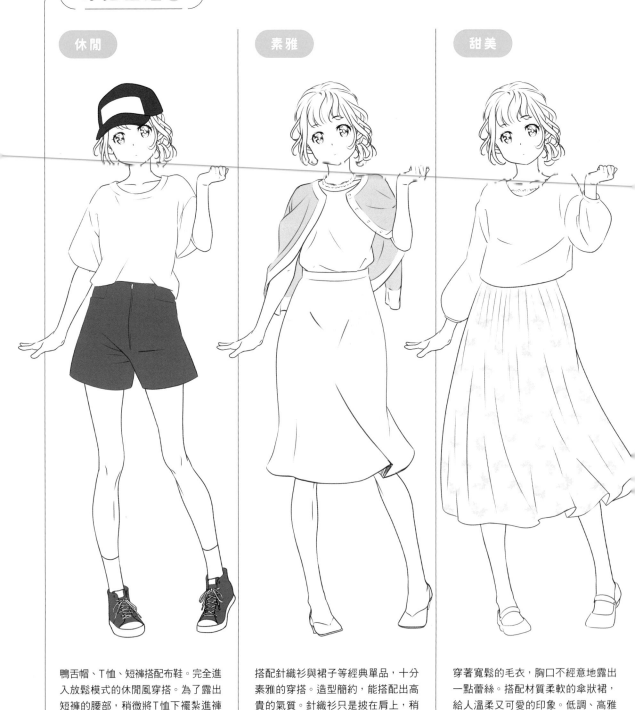

休閒

素雅

甜美

鴨舌帽、T恤、短褲搭配布鞋。完全進入放鬆模式的休閒風穿搭。為了露出短褲的腰部，稍微將T恤下襬紮進褲子裡。雖然給人簡便的印象，身材看起來還是很好。

搭配針織衫與裙子等經典單品，十分素雅的穿搭。造型簡約，能搭配出高貴的氣質。針織衫只是披在肩上，稍微露出一點肌膚的不拘小節感是這套穿搭的重點。

穿著寬鬆的毛衣，胸口不經意地露出一點蕾絲。搭配材質柔軟的傘狀裙，給人溫柔又可愛的印象。低調、高雅卻不會過於甜美的風格也是其重點。

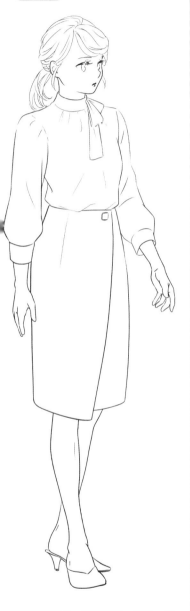

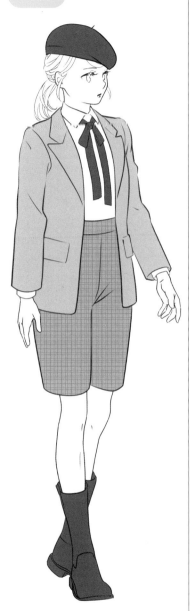

工作時也能穿，帶著簡約、高雅、潔淨感的風格。可以搭配襯衫、西裝外套等正式的服裝。腳下穿著高跟鞋是最經典的穿搭！非常適合美麗又幹練的女性。

高雅的「傳統風」是永不會退流行的經典穿搭。它指的是英國紳士等「傳統」的穿衣風格。格紋、西裝外套、襯衫等是最具代表性的單品。兼具可愛與知性的氣息。

輕柔的輪廓是自然風穿搭的其中一個特徵。搭配舒適的單品，十分放鬆的風格。最經典的款式是使用棉布或麻布等觸感良好的材質做成的衣服。造型簡約，給人溫柔、柔順的印象。

性感

中性

搖滾

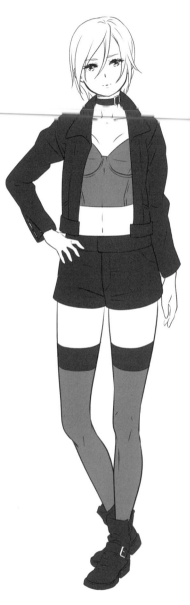

凸顯成熟魅力的性感風穿搭。大膽的裸露是這套服裝的重點。隆重的禮服可以表現不同於日常生活的氛圍。展現身材曲線，用胸口的設計與大腿的開岔，使他人心跳加速吧。

融合T恤、布鞋、牛仔布料等方便活動的休閒元素。十分放鬆、自然的風格。將尺寸畫得比較寬鬆，手腕與腳踝就會顯得隨興自在，增添一股可愛的少年氣息。

搖滾樂手偏好的風格。搭配帥氣且個性十足的服飾。有時是以黑色的單品為基礎，有時則會使用皮革材質的單品。皮衣更是經典中的經典。

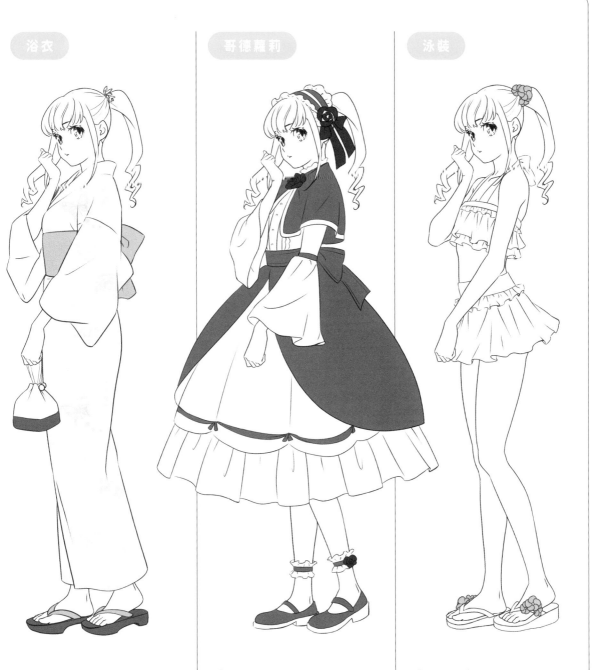

浴衣

哥德蘿莉

泳裝

使用棉布等透氣且速乾的布料製成的夏季和服。過去曾當作睡衣使用,屬於平易近人的服裝。也可以加上荷葉邊,或是各式各樣的花紋與造型。衣領是「右側在下,左側在上」。

「Gothic & Lolita」的簡稱。以黑色禮服或連身裙為基礎的風格。會在服裝上裝飾大量的荷葉邊與蝴蝶結,或是使用十字架與玫瑰等元素。是一種兼具黑暗與可愛的獨特風格。

「比基尼」會分成上下兩件。另一方面,上下相連的類型稱為「連身式泳衣」。泳裝的造型很豐富,從可愛型到性感型都有,請根據角色的風格來進行選擇。

水手服（夏季）

白色上衣加上百褶裙。襪子比長襪略短。書包是背在肩膀上。

西裝制服

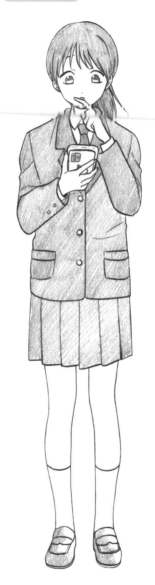

穿西裝打領帶的經典款制服。襪子是黑色或深藍色。一定會帶著手機。

特殊型制服（夏季）

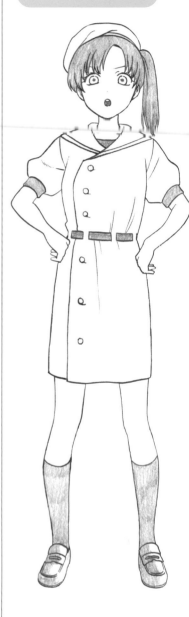

可能出現在動畫中的制服。連身裙、水手衣領與公主袖的組合。

水手服（冬季）

西裝制服（冬季）

特殊型制服（冬季）

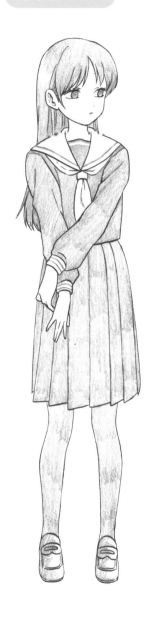

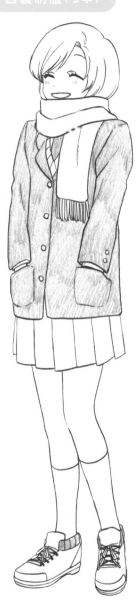

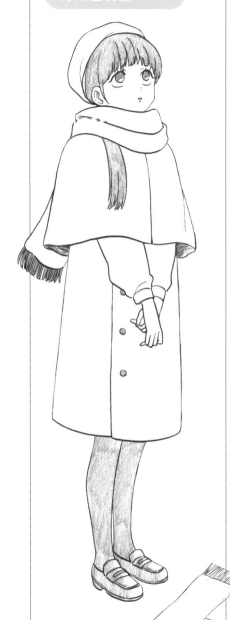

黑色或深藍色等深色的水手服。搭配皮鞋（樂福鞋）就是最正統的風格。

在西裝外套裡面多穿一件針織衫。搭配布鞋可以營造休閒的風格。

冬天的大衣也是特殊款式。類似在大衣上面多加一件披肩的造型。圍巾可以保暖。

制服圖鑑 ❷

變化穿法（連帽外套）

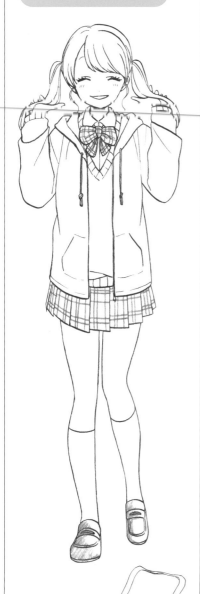

搭配連帽外套，稍
微做出一點變化。
蝴蝶結與裙子使用
相同的格紋，顯得
很可愛。

西裝制服（無外套）

不穿外套，只簡單
穿著襯衫與打上領
帶。捲起袖子，感
覺比較涼快。

西裝制服（只穿背心）

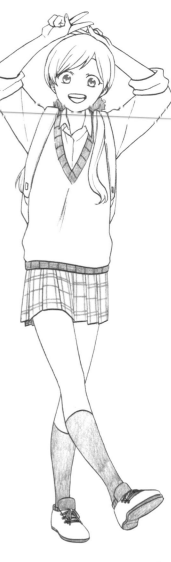

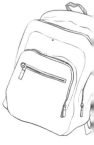

正好適合換季穿搭
的背心。背心的顏
色會大幅影響整體
風格。

變化穿法（運動服）

運動服（短褲）

運動服（長袖）

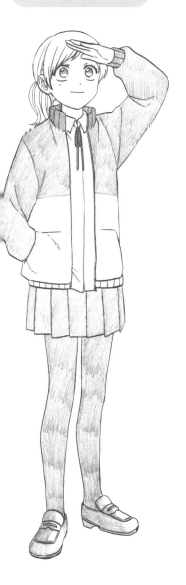

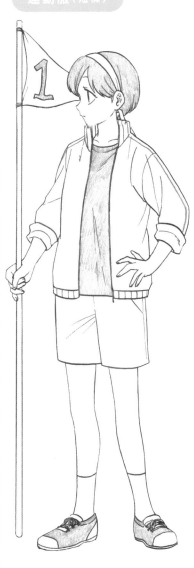

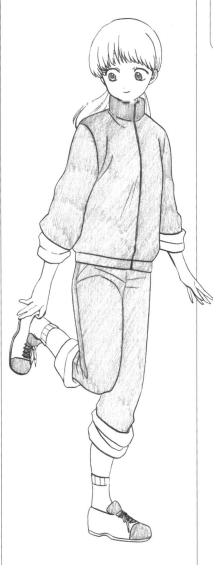

類似運動類社團的
經理，在制服外面
套上運動服的變化
穿法。

短褲搭配上頭帶，
充滿了幹勁。運動
服的袖子也反折一
圈，表達鬥志。

秋冬也要確實穿好
運動服。只不過袖
子或褲管可以捲到
自己喜歡的長度。

彩妝

試著表現「彩妝」的效果

根據時間、地點與場合，為角色化上「彩妝」。
上學擦護唇膏，參加派對則化全妝，盡情享受打扮的樂趣吧。

基礎畫法

以眼妝與唇妝
來改變形象！

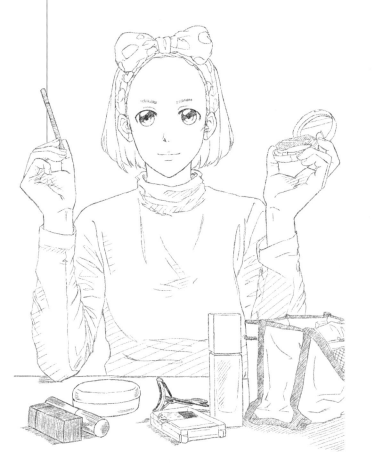

1

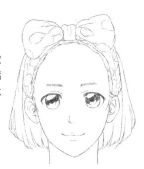

素顏的狀態

右圖是完全沒有化妝的狀態。眉毛細短且稀疏，嘴唇也沒有顏色。如果是化妝前，睫毛也不明顯。

2

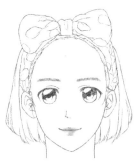

擦上口紅

在黑白插畫中，可以利用色彩的深淺來表現口紅的顏色。使用較深的黑色，就能表現出紅色等鮮豔的唇色。

3

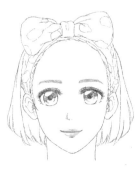

化上全妝

加上睫毛膏或假睫毛，使睫毛更加纖長濃密。再加上眼影的話，就能一口氣帶出華麗的感覺。

臉部彩妝圖鑑

潤色護唇膏

為嘴唇加上一些淡淡的色彩。光澤感只有一點點，能讓氣色變好。

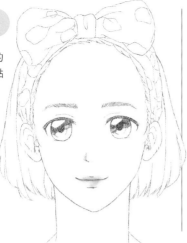

眼影

為眼皮加上一些淡淡的色彩。多了陰影，眼睛就會變得又大又有神。

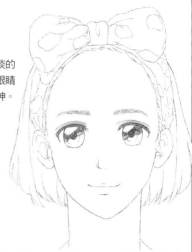

唇蜜

相較於潤色護唇膏，光澤會更明顯。嘴唇會變得很有立體感。

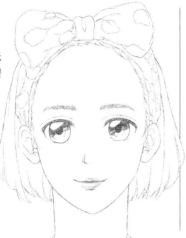

下眼睫毛

加上低調的下眼睫毛。不會過度華麗，可以自然地強調眼睛。

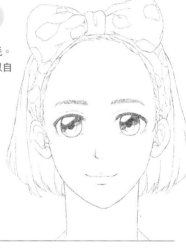

腮紅

為臉頰加上紅暈。臉頰泛紅，就會變成情緒高亢的表情。

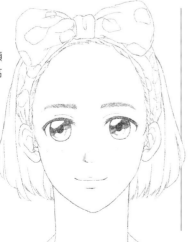

睫毛膏‧假睫毛

讓睫毛更加濃密。眼睛會變得非常有神。帶著華麗的氣息。

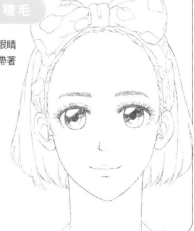

用彩妝來搭配穿搭吧

高雅彩妝	大眼彩妝	自然彩妝
×	×	×
甜美穿搭	率性穿搭	休閒穿搭

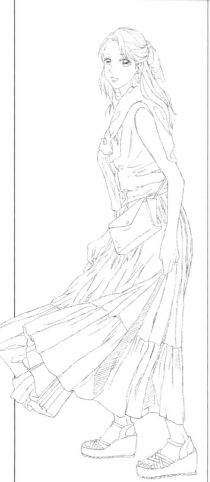 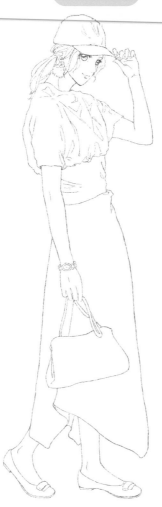 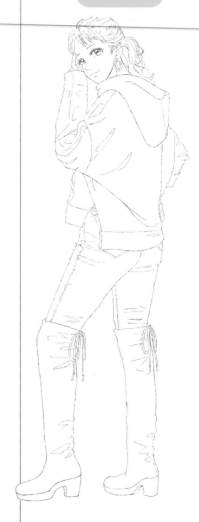

身穿多層次的「蛋糕裙」，頭髮繫上大大的蝴蝶結，完美呈現了甜美風的穿搭。適合搭配這種風格的是眼睛與嘴唇都很低調的高雅彩妝。這麼做可以營造不會過度甜美的印象。

用睫毛膏與眼線，化出有神的眼妝。如此華麗的妝容，反而可以試著搭配率性的穿衣風格。用鴨舌帽、T恤、貼身的裙子穿出率性的感覺，就能跟華麗的妝容取得絕妙的平衡！

只有眼尾能稍微看到眼睫毛的自然彩妝。搭配牛仔褲、長靴、連帽衫，頗有休閒風格。將頭髮綁起來，耳朵也不忘裝飾大尺寸的耳環。彩妝與穿搭給人充滿活力的印象。

彩妝的類型要根據時間、地點、場合或角色的性格來選擇。
構思彩妝的時候，只要配合穿搭，角色塑造的多樣性就會一口氣擴大。

好氣色彩妝

×

清爽穿搭

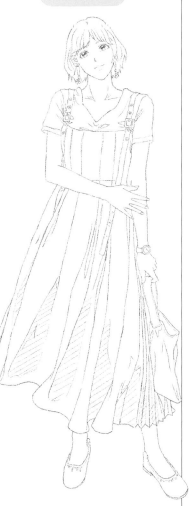

用腮紅化出透著紅潤氣色的妝容。健康中略帶性感的彩妝可以搭配清爽的T恤和連身裙。很適合不會過於性感，輕盈爽朗又平易近人的風格。

性感彩妝

×

成熟休閒穿搭

使用睫毛膏與眼線化出略微下垂的眼睛，眼角的淚痣帶有慵懶的氣息。如此充滿性感氣質的彩妝，就要搭配休閒風的吊帶褲。腳下穿著高跟鞋，統一呈現成熟的氛圍！

萌系彩妝

×

輕柔可愛穿搭

用低調的眼妝將眼睛放大，再用色調溫柔的潤色護唇膏化出可愛感。用鼓鼓的羽絨外套做出「萌系袖子」的效果。再搭配裙子，就完成「可愛」的穿搭了。

髮飾圖鑑

一字夾

可以固定瀏海或側邊的頭髮。也可以當作紮起頭髮時的裝飾品。

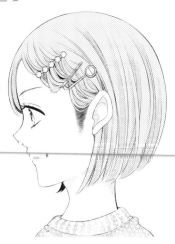

髮箍

尺寸從細到粗，造型從蝴蝶結到動物耳朵都有。

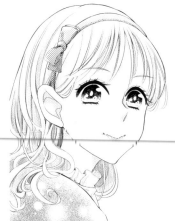

頭巾

較寬的頭巾可以呈現休閒的時尚感。

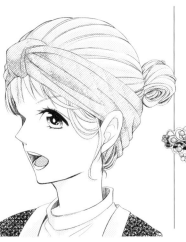

彈簧髮夾

在金屬零件上裝著大尺寸的裝飾。可以用來固定頭髮。

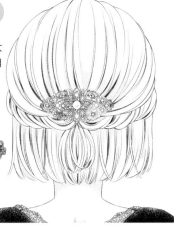

布髮圈

用布料包住的髮圈。厚實的分量感給人可愛的印象。

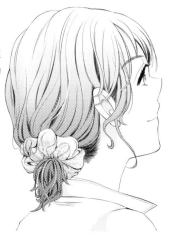

鯊魚夾

用鋸齒狀的部分夾住頭髮的髮夾。非常適合公主頭。

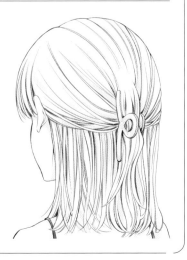

帽子圖鑑

鴨舌帽

很適合搭配休閒風或是中性風的服裝。

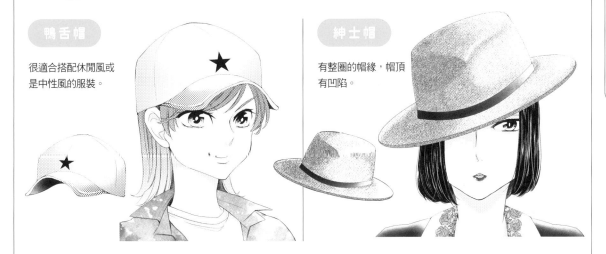

紳士帽

有整圈的帽緣，帽頂有凹陷。

針織帽

全年都能使用。可以搭配休閒風或簡約風的服裝。

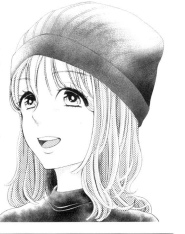

草帽

又稱「麥稈帽」。十分容易搭配休閒風的服裝。

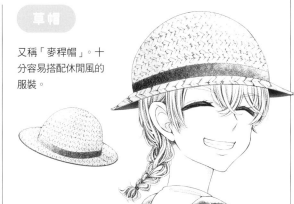

報童帽

帽緣長，帽頂大。容易搭配各式服裝。

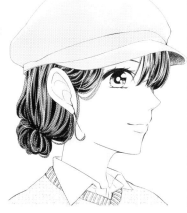

貝雷帽

沒有帽緣的帽子。斜著戴就能戴出流行時尚感。

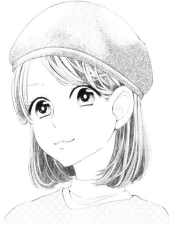

戒指

有些戒指鑲著寶石，有些造型很簡約。同時戴著多枚戒指也很好看。

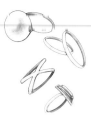
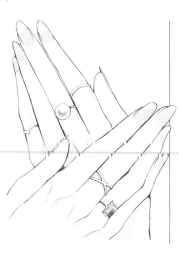

項鍊

珍珠項鍊與毛衣是絕配。

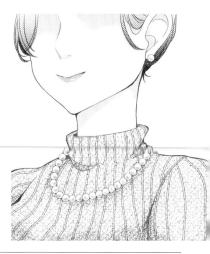

長項鍊

長長的項鍊可以當作整套穿搭的點綴。

頸鍊

緊緊環繞在脖子上的飾品。

穿式耳環

有耳針加上耳扣的款式，也有單純掛在耳洞上的款式。

夾式耳環

直接夾在耳垂上的耳環。大尺寸的設計也很時尚。

耳骨夾

夾在耳朵邊緣的飾品。

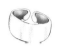
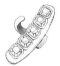
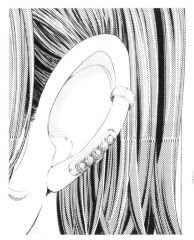

手鍊

纖細的手鍊給人高雅的印象。

手鐲

金屬或塑膠等材質的粗手鐲。可以讓手腕顯得比較細。

編織手繩

用線編織而成的飾品。十分適合休閒的風格。

手錶

不只具有實用性,多樣的設計也能當作飾品來使用。

腳鍊

戴在腳踝上點綴的飾品。可用在會露腿的夏季穿搭上。

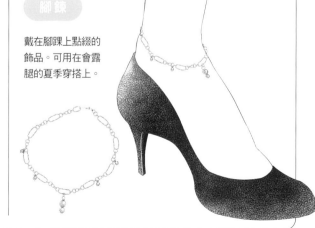

包包圖鑑

手提包

用手提著握把，或是
掛在手臂上的包包。

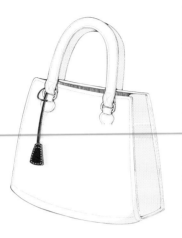

肩背包

掛在肩膀上的包包。斜
背也很可愛。

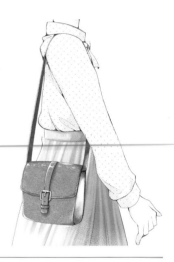

郵差包

斜背式的包包。給人
活潑運動風的印象。

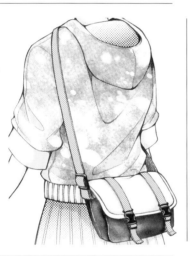

托特包

設計簡約，與各種服裝
都很搭。

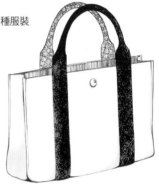

後背包

不只是當作日用包，
學生上學、戶外活動
也很適合。

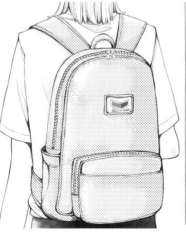

胸背包

斜背式的包包。
可以將收納的部
分背在胸前。

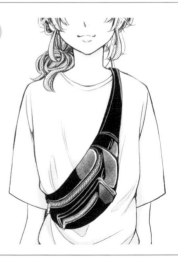

口金包

開口有金屬零件的包
包。也很適合搭配連
身裙等服裝。

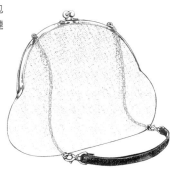

手拿包

用手拿著的包
包。經常使用
在宴會派對等
場合上。

隨身小包

附細長背帶的包包。

藤編包

使用藤等各種材質編
織而成的包包。非常
適合夏天。

動物花紋包

動物花紋可以用來點
綴簡約的服裝。

水桶包

底部是圓形，形狀類
似水桶的包包。

服裝

描繪適合的「鞋子」吧

畫完臉、全身、服裝之後，要畫「鞋子」卻出乎意料地困難。
現在就來學習將鞋子畫好的重點吧。

基礎畫法

提升鞋子的完成度，讓作品更加精緻！

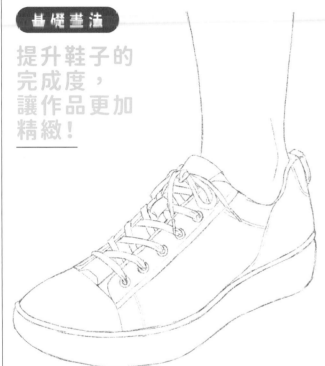

1 描繪腳掌

畫出要穿鞋子的腳掌。踝骨是描繪鞋子的重點之一。在腳掌上畫出中心線，會比較容易拿捏比例。

2 決定鞋子的造型，描繪骨架

沿著腳掌描繪鞋底，畫出中心線與輪廓線。另外，也要畫出描繪鞋帶時當作標準的洞。

避開踝骨

腳尖有空隙

腳尖往上翹

因為不是「完全貼合」，所以位置會稍微偏離腳掌的中心線

STUDY

有立體感的鞋子

描繪從正面觀看的鞋子，也要注意立體感。腳背會帶有弧度。鞋子的前端、腳背部分的高度是重點。

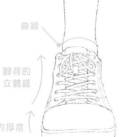

曲線
腳背的立體感
腳尖的厚度

3 調整線條，描繪細節

調整線條，畫出鞋帶等細節。描繪交叉的鞋帶時，請注意不要讓蓋在上方的鞋帶左右不一。

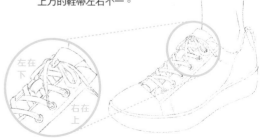

左在下
右在上

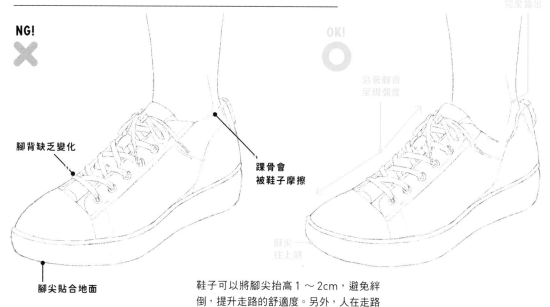

有點不好看？ 鞋子的NG範例

NG!
✕

腳背缺乏變化

踝骨會
被鞋子摩擦

腳尖貼合地面

OK!
○

踝骨會
完全露出

沿著腳背
呈現弧度

腳尖
往上翹

鞋子可以將腳尖抬高 1 ～ 2cm，避免絆倒，提升走路的舒適度。另外，人在走路的時候，腳趾根部的關節會彎曲。因此鞋子的腳背部分會設計成曲線狀，也會產生皺褶。

TIPS ┃ **各種鞋帶綁法**

其實，鞋帶有各式各樣的綁法。
既然畫了布鞋，就趁這個機會好好講究一下鞋帶的畫法吧。

| 由下往上交叉 | 一字形綁法 | 展示 | 蝴蝶結 |

標準的綁法。從別人的角度來看，鞋帶會呈現倒V字形。

將繩結藏起來的綁法。

在鞋店展示商品時使用的綁法。鞋帶不打結，放在鞋子裡面。

鞋帶交叉的次數比較少。給人簡約印象的綁法。

鞋子圖鑑

布鞋

跑步或運動的功能性都
很強。

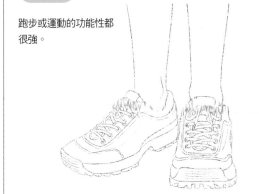

涼鞋

腳跟的鞋底比較厚的楔
形鞋。

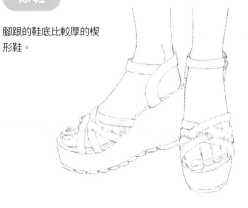

樂福鞋

搭配制服準沒錯！

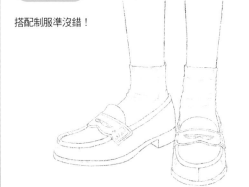

芭蕾平底鞋

搭配長至腳踝的連身裙
也很可愛。

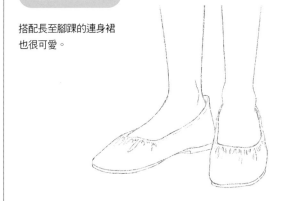

室內鞋

描繪校園內的場景時不
可或缺的鞋子。

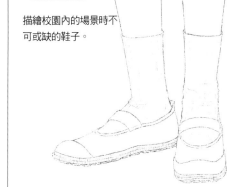

低跟鞋

稍微加高的鞋跟也有修飾
身材的效果！

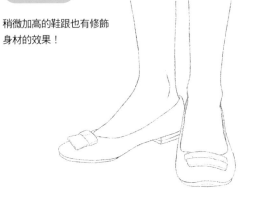

高跟鞋

適合讓氣場強大的女性
角色穿著。

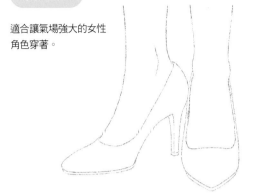

T字鞋

T字的線條具有讓腿變
長的效果。

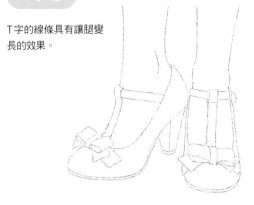

露趾鞋

稍微露出的腳趾是重點
所在。

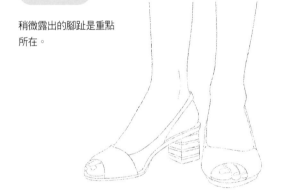

厚底鞋

可以拉長身高，讓身材
看起來更好。

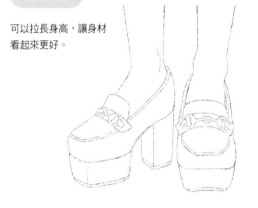

涼拖鞋

緞帶般的造型很可愛，
拖鞋式的涼鞋。

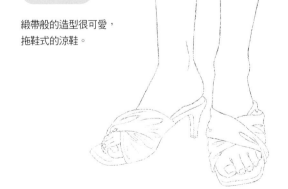

登山鞋

設計得很耐走，適合長
時間步行。

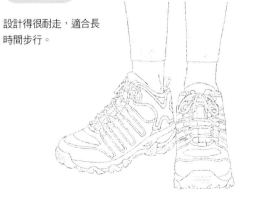

鞋子&襪子圖鑑

女僕風

有許多蝴蝶結和荷葉邊點綴，鞋跟偏粗。

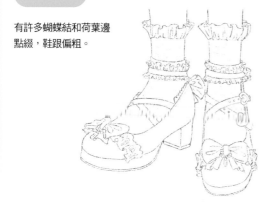

吊帶膝上襪

性感又搖滾的設計。

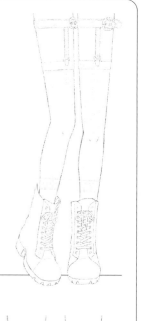

樂福鞋&黑絲襪

動物花紋搭配簡單的絲襪，也可以穿出清爽的風格。

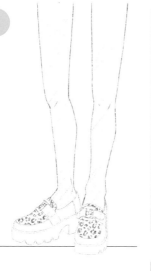

便鞋&襪子

清爽的設計跟任何衣服都很好搭配。

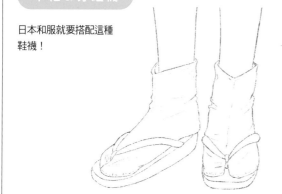

草鞋&分趾襪

日本和服就要搭配這種鞋襪！

高跟鞋&網襪

非常大膽的女王風格。

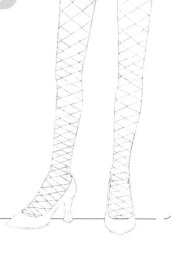

奇幻類鞋子圖鑑

公主的鞋子

造型可愛又華麗，鞋跟偏細。

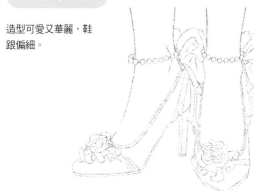

短筒靴

非常適合展開冒險的造型。

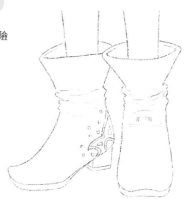

中筒靴

有了蓬鬆的毛皮，就算到了寒冷的地方也不怕。

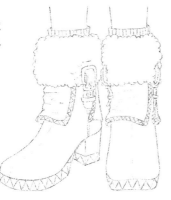

膝上靴

搭配短裙或短褲，充滿活力地踏上旅途吧。

魔法師的跟鞋

用六芒星的標誌打造出魔法師的風格。

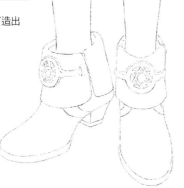

魔女的跟鞋

心狠手辣的反派魔女就要搭配恐怖的造型。

各種制服 & 服裝圖鑑 ①

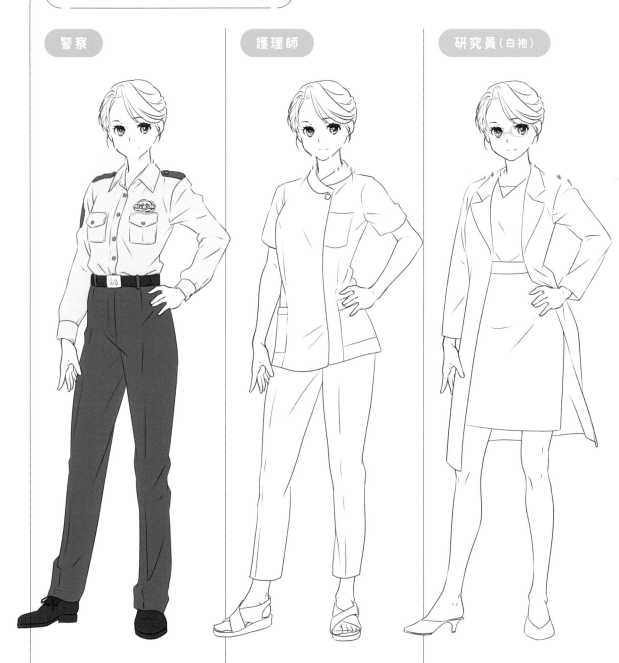

警察

護理師

研究員（白袍）

威風凜凜的女性制服代表！水藍色襯衫加上深藍色長褲的搭配。襯衫也有短袖的類型。俐落又方便活動。最帥氣的地方是臂章、胸章與肩章。

褲裝是主流。裙裝當然也有堅定的支持者。可以根據護理師的角色設定，選擇要畫成褲裝制服還是裙裝制服。不同醫院的制服也不同，請試著留意這一點。

說到研究員，白袍與眼鏡就是最經典的元素。下半身適合搭配長褲或是窄裙。選擇什麼單品來表現聰明才智，是塑造角色時很重要的一個環節。這種風格不只適合研究員，也相當適合女醫師。

套裝（祕書）

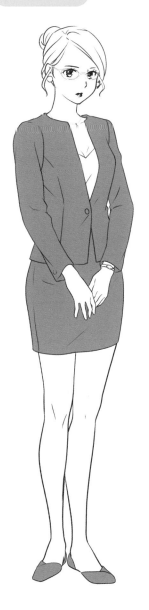

巴士導覽員

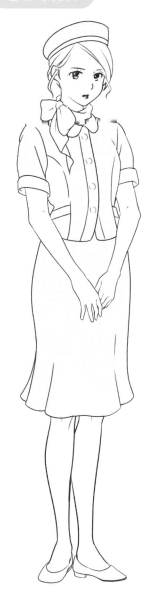

酒保

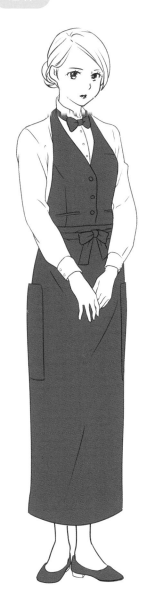

工作能力很強的美麗女性。個性嚴肅謹慎，生起氣來十分可怕。雖然穿的是套裝，西裝外套裡搭配的是針織上衣，在正式與輕便之間拿捏平衡是很重要的。

十分有特色且可愛的制服。會搭配帽子、絲巾與手套等許多配件。有些鈕扣很大，有些配色很明亮，造型十分豐富。設計原創的制服也很有意思。

簡單又充滿成熟氣息的制服。黑色或深褐色等典雅色系的圍裙搭配襯衫，凸顯了帥氣的氣質。圍裙的造型有些特殊，而且整體的輪廓很貼身，是相當俐落的設計。

女服務生

偶像

巫女

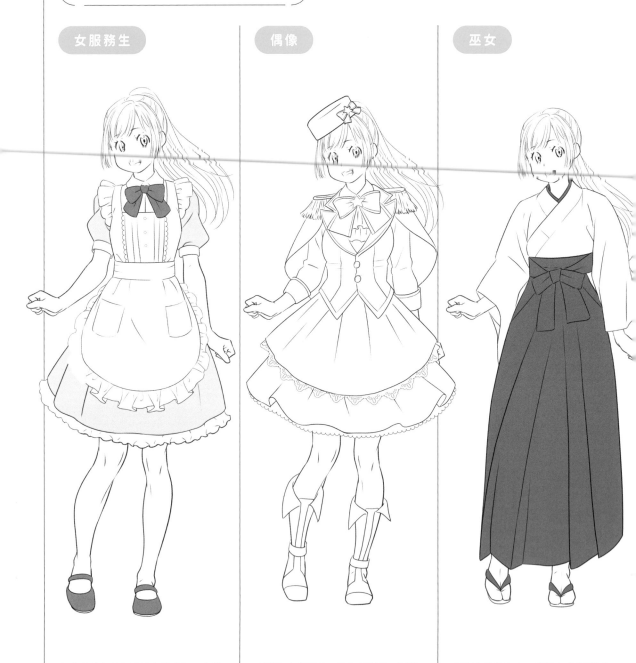

咖啡廳或家庭餐廳的女服務生。穿著綴滿荷葉邊的圍裙，領口繫著大大的蝴蝶結。公主袖與輕飄飄的裙子構成了非常少女風的設計。在頭上加上有荷葉邊的髮箍，就會一口氣轉變成女僕咖啡廳的風格。

充滿許多「可愛」元素的服裝。肩膀有斗篷般的設計，也不能忘了頭飾。不只有少女風的可愛感，另外也加上了西裝外套型的服裝，以及靴子等帥氣的元素。

現實中確實存在，卻帶有非現實感，十分帥氣又可愛的制服。和服上衣與褲裙醞釀出某種神聖的美感。長髮的角色通常會往後綁起。如果是彩色插畫，褲裙的朱紅色可以讓畫面一口氣變亮，給人耀眼的印象。

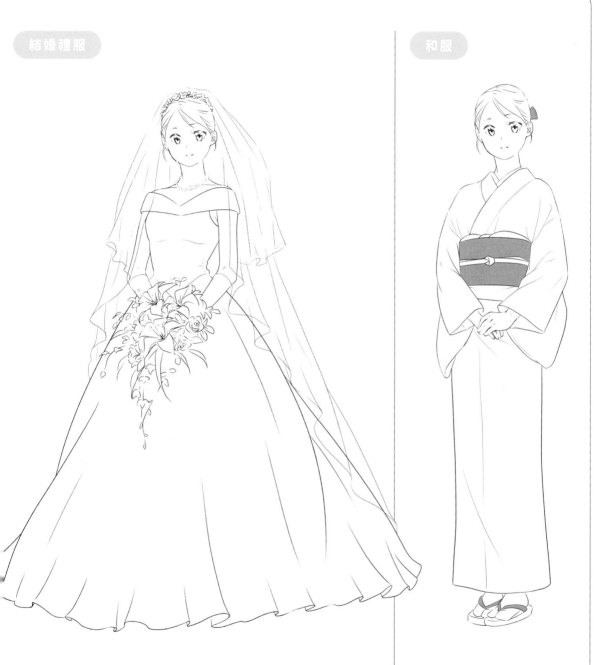

純白的禮服最具代表性。除此之外還有其他色彩或帶有花紋的禮服。描繪時可以留意各種細節，例如A字裙或魚尾婚紗等剪裁、肩膀與胸口的設計、是否有袖子、頭紗的長度、頭飾與飾品等等。

用「絹布」等布料製作的和式服裝。範例插畫中的款式稱為色留袖，使用比浴衣更厚的布料。穿著時需要稱為「端折（在腰帶下方露出一截折起的衣服）」的步驟，這是浴衣所不需要的。正確的衣領是「右側在下，左側在上」。

奇幻類服裝圖鑑

公主

女勇者

魔法師

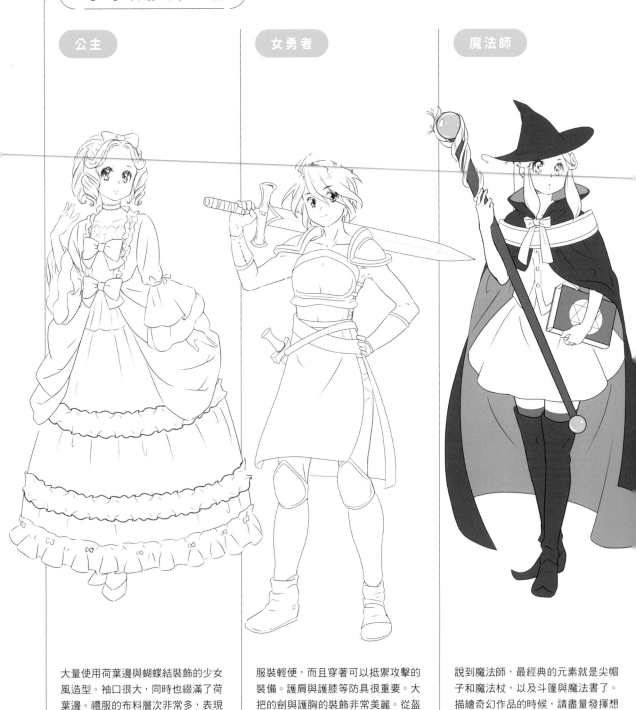

大量使用荷葉邊與蝴蝶結裝飾的少女風造型。袖口很大，同時也綴滿了荷葉邊。禮服的布料層次非常多，表現了豪華感。

服裝輕便，而且穿著可以抵禦攻擊的裝備。護肩與護膝等防具很重要。大把的劍與護胸的裝飾非常美麗。從盔甲之間露出的手臂雖然看似纖細，卻很結實。

說到魔法師，最經典的元素就是尖帽子和魔法杖，以及斗篷與魔法書了。描繪奇幻作品的時候，請盡量發揮想像力，摸索出最適合的服飾或造型。

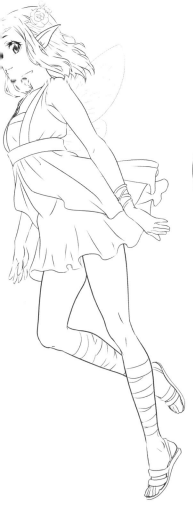

妖精

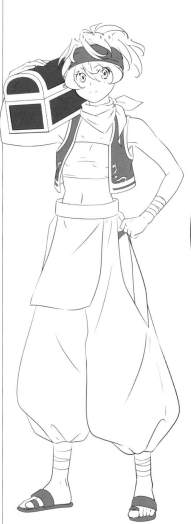

盜賊

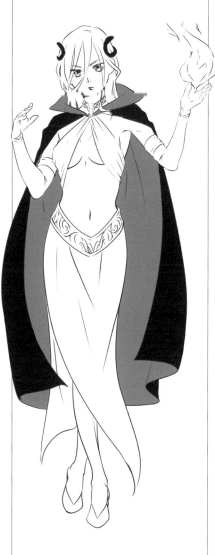

魔女

說到妖精，當然就需要一對漂亮的翅膀。為了在空中自在地飛翔，服裝必須設計得很輕便。使用薄透的布料互相重疊，做出帶著輕盈質感的服裝。鞋子也要設計成沒有什麼重量的造型。

蓬蓬的褲子搭配上半身的小巧背心，剛好可以取得整體平衡。頭上戴著寬頭巾，手腕上戴著皮繩製成的飾品。仔細描繪配件，享受穿搭的樂趣吧。

反派的魔女。身上穿著性感又奇幻的服裝。輕輕披在肩上的斗篷讓角色散發出某種強者的氣息。裝飾在脖子與腰部的飾品很華麗。

插畫家介紹

以下是協助製作本書的插畫家陣容，以及各自的感言。

ロータス中野

簡歷：擔任平面設計師後轉職為插畫家。最近的作品有《お仕事図鑑300》（新星出版社）、《いますぐ使える ジュニアアスリートの栄養食事学》（Sotech社）等書的插畫。興趣是玻璃工藝、Mac與野鳥。繪圖工具已經從液晶繪圖板轉換成iPad Pro（沒有想到會被文鳥擅自操作）。

感言：我喜歡的部位是上臂擠壓到身體時溢出來的肉，以及拿著iPhone的手。要讓角色拿什麼版本，總是讓我很煩惱……。

いのうえ たかこ

簡歷：自由插畫家。以童書的插畫為首，創作了許多英語教材的小插圖。目前正負責為讀賣中高生新聞的網路節目《ティーンのぶっちゃけ！ 英会話》繪製插畫。

感言：光是眼睛或眉毛的線條稍微偏移，角色的表情就會給人不同的印象，所以我經常會重畫好幾次，直到滿意為止。工作時我會播放動畫或綜藝節目，在快樂的環境下畫圖。

Twitter：@inoue_takako_
HP：https://inouedrops.com

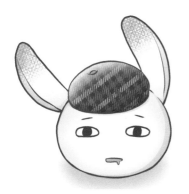

もちうさぎ

簡歷：畢業於東京動畫學院。在小學館的漫畫雜誌《Ciao》與集英社漫畫App「マンガmee」連載作品。此外，目前也在東京動畫學院擔任兼任講師。

感言：喜歡的事物是遊戲、吃美食、釣魚、逛動物園。描繪少女角色時，最講究的地方是頭髮和眼睛。女孩子的髮型和眼睛非常多彩多姿，找出喜歡的組合是很快樂的事♪

Twitter：@mochiusagi___

八栄助

簡歷：自由插畫家。擅長繪製時髦的少女，特別是服飾相關的插畫。一直以來都想成為漫畫家。預計最近開始重新創作漫畫。為了提升畫技，正在持續練習速寫。

感言：我相信多看、多畫、樂在其中，即使不是每天也持續練習，就可以往前更進一步，所以我也會不斷地畫下去。

Twitter：fdYaesuke831

吉藤里

簡歷：畢業於東京動畫學院，曾擔任漫畫家助手。

感言：謝謝大家拿起這本書!!因為我很喜歡描繪衣服，所以特別喜歡創作和風漫畫或插畫。我最喜歡畫的部位是眼睛和腳!!

Twitter：fitelysan414

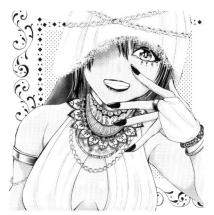

くぐり

簡歷：於各直播網站連載漫畫與針對企業的四格漫畫。另外也為參考書、Mook等書籍繪製插畫或撰寫文章。在專門學校擔任兼任講師，同時也會多方參與各種行業的活動。

感言：可以描繪各種類型的少女，我覺得很開心！我非常喜歡畫各種華麗的飾品～!!

Twitter：kamamokuguri

監修者介紹

子守大好 （Daisuki Komori）

東京動畫學院兼任講師、插畫家、漫畫家。以中村仁聽、子守大好的名義，在成美堂出版、大泉書店、西東社等出版社擔任漫畫技法書的作者及監修者。共有大約00本著作。身為職業漫畫家，曾在月文社、秋田書店、竹書房等出版社發表作品。現在擔任兼任講師，期望能在更自由的環境下創作。代表作有《かわいい女の子が描けるテクニックBOOK》（成美堂出版）、《描き込み式マンガデッサン練習帳 基本編》、《描き込み式女の子キャラ練習帳 基本デッサン》、《トレース式マンガキャラ練習帳 基本デッサン》、《マンガデッサン練習ドリル》（大泉書店），中文譯作則有《超入門 動態真人漫畫素描技法》（楓書坊）、《漫畫角色臉・髮型・表情入門》（三悅文化）。

もちうさぎ （Mochiusagi）

畢業於東京動畫學院。在小學館的漫畫雜誌《Ciao》與集英社漫畫App「マンガmee」連載作品。此外，目前也在東京動畫學院擔任兼任講師。

日文版工作人員

設計：細山田設計事務所
　　　（細山田光宣、室田 潤、川口 匠、
　　　長坂 凪、川畑日向子、橋本 葵）、
　　　菅 綾子、柳本真二
編輯協力：小田島 香
插圖：いのうえたかこ、くぐり、
　　　もちうさぎ、八栄助、吉藤里、
　　　ロータス中野
企劃・編輯：今井 健（Graphic-sha）

SAKUGA NI YAKUDATSU ONNA NO KO KYARA DESSIN PARTS ZUKAN
© 2023 Daisuki Komori, Mochiusagi
© 2023 Graphic-sha Publishing Co., Ltd.
This book was first designed and published in Japan in 2023 by Graphic-sha Publishing Co., Ltd.
This Complex Chinese edition was published in 2023 by TAIWAN TOHAN CO., LTD.
Complex Chinese translation rights arranged with Graphic-sha Publishing Co., Ltd. through Japan UNI Agency, Inc.

動漫女角繪製技法攻略

5大細節×900多張圖例，畫出百變吸睛人物

2023年11月1日初版第一刷發行

監 修 者　子守大好、もちうさぎ
譯　　者　王怡山
主　　編　陳正芳
特約編輯　陳祐嘉
美術設計　黃瀞瑢
發 行 人　若森稔雄
發 行 所　台灣東販股份有限公司
　　　　　＜網址＞http://www.tohan.com.tw
法律顧問　蕭雄淋律師
香港發行　萬里機構出版有限公司
　　　　　＜地址＞香港北角英皇道499號
　　　　　　　　　北角工業大廈20樓
　　　　　＜電話＞（852）2564-7511
　　　　　＜傳真＞（852）2565-5539
　　　　　＜電郵＞info@wanlibk.com
　　　　　＜網址＞http://www.wanlibk.com
　　　　　　　　　http://www.facebook.com/
　　　　　　　　　wanlibk
香港經銷　香港聯合書刊物流有限公司
　　　　　＜地址＞香港荃灣德士古道220-248號
　　　　　　　　　荃灣工業中心16樓
　　　　　＜電話＞（852）2150-2100
　　　　　＜傳真＞（852）2407-3062
　　　　　＜電郵＞info@suplogistics.com.hk
　　　　　＜網址＞http://www.suplogistics.com.hk
ISBN 978-962-14-7518-3

著作權所有，禁止翻印轉載。